圖解 貝斯過門

156 種世界頂尖樂手**過**

門絕活，**技法實務**理論徹

底解說

板谷直樹 著 陳弘偉 譯

U0039918

前言

　　對於貝斯手來說，沒有什麼比反覆模式的低音旋律更能感受到快感，也沒有比插入過門更刺激的事情。這是一本特別著重過門技法的劃時代書籍。

★不知道怎麼彈奏過門
★希望過門更熟練
★想要更多過門點子

　　本書即是寫給上述這些人。除了介紹世界52位貝斯手的過門技法特徵，還有筆者的解說與親自演奏示範。其中包含知名度不高但很厲害的貝斯手，趁機也介紹給各位認識。

　　後半部說明過門的實際做法，還有音樂理論、模進音型、重音奏法、五聲音階或節奏方面的思考方式。過門的構成會變成什麼樣子，我們可以一個音一個音地確認其變化。

本書音檔所使用的貝斯是Sadowsky 4弦爵士貝斯、MikeLull 4弦PB、MikeLull 5弦爵士貝斯，還有電子低音大提琴「YAMAHA SLB-200LTD」、以及無琴格的GodinA4共5把。請感受看看這些音色的差異。另外，粗暴地撥弦的動作或指尖碰觸的聲音、及難以呈現在譜面上的一點滑音或悶音等，也是凸顯低音旋律或過門的要素。這部分也請仔細地感受一下。

再者，PART1的TAB譜上的琴格數僅供各位參考。特別是低音提琴用的用書大多都是標記開放弦，因此使用電貝斯的人，最好想想什麼才是適合自己的指法。

希望各位在學習過門的過程中，能夠吸收新的想法或有所新發現，也期待各位能閱讀到本書最後。

板谷直樹

CONTENTS

PART1 貝斯過門百科事典
156個精湛實例

PART2 過門創作方法

PART1的閱讀方式

貝斯手姓名
依照姓氏字母順序排

音檔名稱
音檔的檔名。在演奏示範後面會有沒有貝斯的伴奏版(左頁是demo兩遍+伴奏版兩遍;右頁則是demo一遍+伴奏版一遍)

人物
介紹貝斯手的人生經歷以及成為貝斯手的契機。還有從事過什麼樣的演出等

特徵
說明使用的樂器或演奏風格、音樂風格

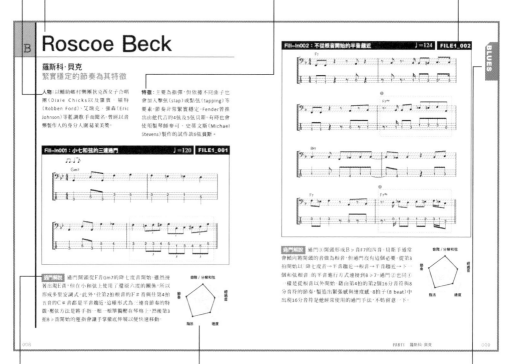

過門解說
以左頁一段和右頁兩段,同時能對應到PART2的形式進行解說。請務必也感受一下譜面無法呈現的微妙變化

成分表
以雷達圖分析音階/分解和弦、經過音、速度、指法、節奏五要素的構成

音樂類型
BLUES、FUNK、JAZZ、JAZZ/FUSION、LATIN、ROCK/POPS、R&B共七種音樂類型

圖解
貝斯過門

PART1

貝斯過門百科事典
156個精湛實例

BLUES

FUNK

JAZZ

JAZZ/FUSION

LATIN

ROCK/POPS

R&B

Roscoe Beck

羅斯科·貝克
緊實穩定的節奏為其特徵

人物：以輔助鄉村樂團狄克西女子合唱團（Dixie Chicks）以及羅賓·福特（Robben Ford）、艾瑞克·強森（Eric Johnson）等藍調歌手而聞名。曾經以音樂製作人的身分入圍葛萊美獎。

特徵：主要為指彈，但依據不同曲子也會加入擊弦（slap）或點弦（tapping）等要素。節奏非常緊實穩定。Fender曾推出由他代言的4弦及5弦貝斯。有時也會使用製琴師麥可·史蒂文斯（Michael Stevens）製作的試作款6弦貝斯。

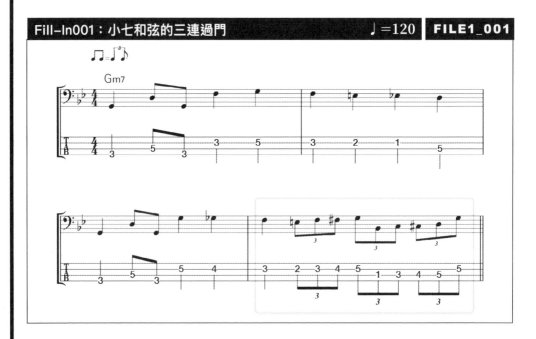

Fill-In001：小七和弦的三連過門　　♩=120　**FILE1_001**

過門解說　過門開頭從F音Gm7的降七度音開始。雖然接著出現E音，但在小和弦上使用了還原六度的關係，所以形成多里安調式。此外，往第2拍根音的F♯音與往第4拍五音的C♯音都是半音趨近，這種形式為三連音節奏的特徵。壓弦方法是將手指一根一根單獨壓在琴格上，然後第3拍B♭音開始的運指會讓手掌徹底伸展以便快速移動。

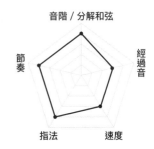

音階 / 分解和弦
經過音
節奏
指法
速度

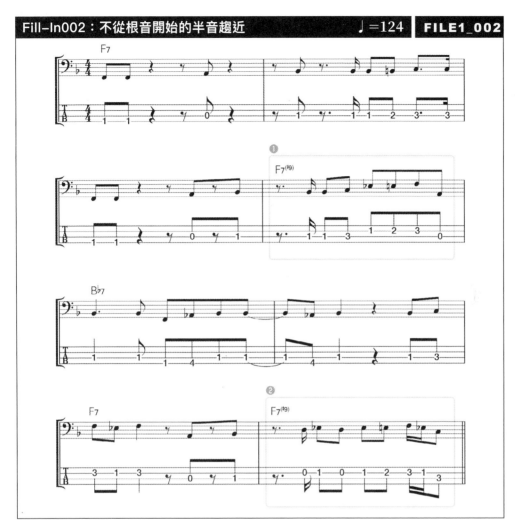

過門解説 過門①開頭形成B♭音F7的四音。貝斯手通常會傾向將開頭的音做為根音，但過門沒有這個必要。從第3拍開始以「降七度音→半音趨近→根音→半音趨近→下一個和弦根音」的半音進行方式連接到B♭7。過門②也同①一樣是從根音以外開始。藉由第4拍的第2個16分音符與8分音符的節奏，製造出緊張感與速度感。8拍子（8 beat）中出現16分音符是他經常使用的過門手法，不妨留意一下。

Erving Charles Jr.

小厄文·查爾斯
胖子·多明諾的貝斯手

人物：從小受到貝斯手的父親栽培，十幾歲就在紐奧良展開演出活動。搖滾樂創始人之一，在胖子·多明諾（Fats Domino）的樂團中擔任貝斯手20年。關於他的資料並不多，或許這是第一本有提到的書。

特徵：跳躍的拖曳（shuffle）節奏及樂句的劃分、雙音奏法或過門的點子都相當出色。喜歡藍調的人一定要聽聽看史努克斯·英格林（Snooks Eaglin）的《Baby, You Can Get You Gun!》專輯。

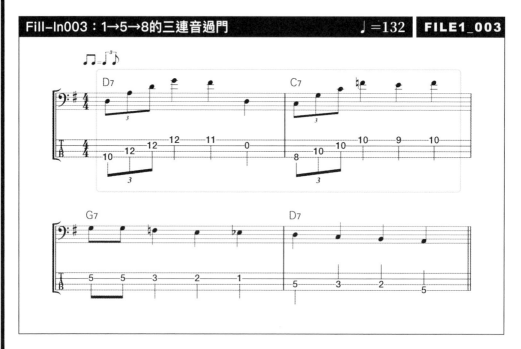

Fill-In003：1→5→8的三連音過門　♩=132　FILE1_003

過門解說 譜面是G調12小節藍調的後半4小節，先這樣理解即可。在第1小節的D7上展開的音為三連音、根音→五音→八度音。然後從十一音移動到大十度音，緊接著一口氣使用開放弦下降至根音所形成的樂句。第2小節的C7上也是差不多的演奏方式，不同地方在於最後一個音是收在十一音。需要快速彈奏同一琴格上3弦到1弦的地方，就可以用封閉和弦等方法處理。

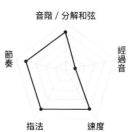

Fill-In004：有品味流暢的樂句　♩=78　FILE1_004

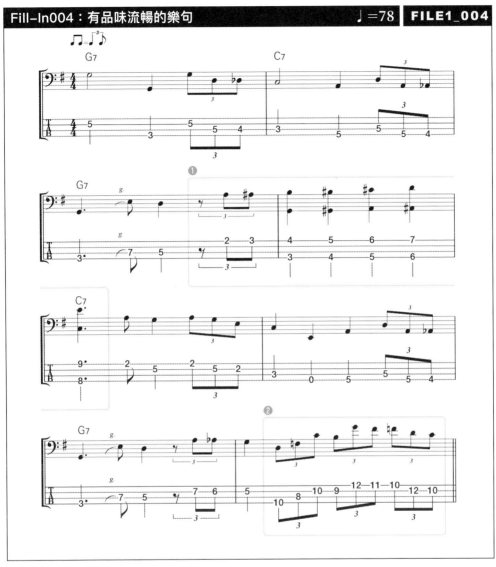

過門解說 這是G調12小節藍調的前半8小節。過門①開頭從G7的九音開始半音趨近往大十度音移動。然後由根音和大十度音展開雙音奏法。低音側為根音→降九度音→九度→升九度音，高音側為大十度音→十一音→升十一度音→十二音，既包含引伸音行進又不偏離G7和弦。過門②形成五音→降七度音→四音→大三度音→八度音→半音趨近→降七度音→五音→四音的動線，聽起來相當有品味。

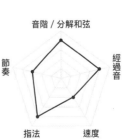

Willie Dixon

威利·迪克森
奠定芝加哥藍調的重要人物

人物：他是奠定戰後芝加哥藍調的重要推手之一，1950～1965年間創作了許多歌曲。巴布‧狄倫（Bob Dylan）、齊柏林飛船樂團（Led Zeppelin）以及滾石樂團（The Rolling Stones）等都翻唱過他的歌曲，可以說是藍調與搖滾的橋梁。

特徵：龐大的身體使得手邊的低音提琴顯得特別小，在網站上搜尋得到他側首演奏的姿態。演奏的音程雖然稱不上優秀，但這種拖拍感可以看做是特意強調藍調的慵懶感。

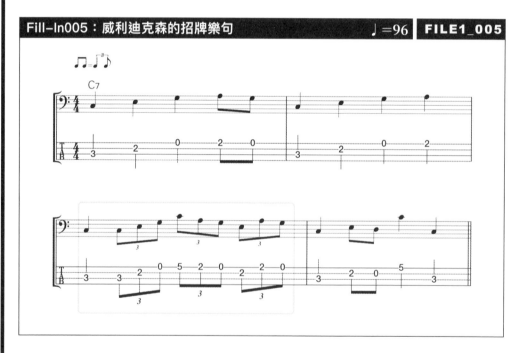

Fill-In005：威利迪克森的招牌樂句　♩=96　**FILE1_005**

過門解說 對他來說，這種過門方式已經是家常便飯。甚至到了頑固不化的程度，幾乎只使用與其類似的過門。在構成上和弦內音中只加入大六度音，也不包含半音趨近十分單純的形式。但需要注意，第4拍的同把位跳弦的處理、及是否使用封閉和弦。TAB譜的運指是使用低音提琴用的開放弦，不過電貝斯手可以根據音色或彈奏難易度，選擇第5琴格。

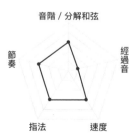

音階／分解和弦

節奏　　　　　　　　經過音

指法　　　　速度

BLUES

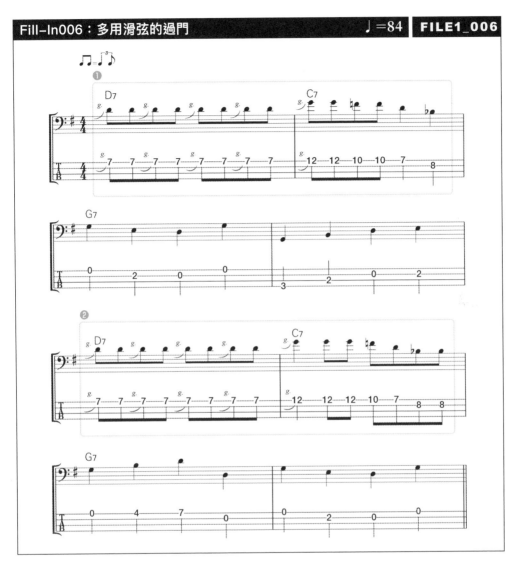

過門解說 這種過門也是他一貫的手法，經常聽得到。①和②的內容幾乎相同，在D7中使用1弦，並以音域上的高根音作結的滑音奏法（滑奏）。C7上形成「五音→四音→九音→降七度音」的下降樂句。G7和弦的低音旋律部分，其TAB譜大多是標記低音提琴用的開放弦，電貝斯手可能要自己摸索找到比較容易彈奏的把位。譜面上很難呈現滑弦的表現手法，請各位參考本書音檔或實際聽威利迪克森的演奏。

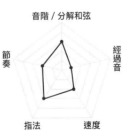

Donald"Duck"Dunn

唐納德·達克·鄧恩
白人靈魂樂貝斯手

人物：出生於美國曼非斯市，白人靈魂樂貝斯手的始祖。60年代擔任過奧提斯·雷丁（Otis Redding）及威爾森·皮克（Wilson Pickett）等歌手的伴奏，70年代參與巴布·狄倫（Bob Dylan）、艾力克·萊普頓（Eric Clapton）的專輯錄音或樂團演出。

特徵：他的演奏類型屬於難以界定是否為過門樂句的模式。頂著一頭毛茸茸的髮型彈奏電貝斯（Precision Bass）曾經是他的註冊商標。在《福祿雙霸天（The Blues Brothers）》、《新福祿雙霸天（Blues Brothers 2000）》兩部電影中演出樂團貝斯手的角色。

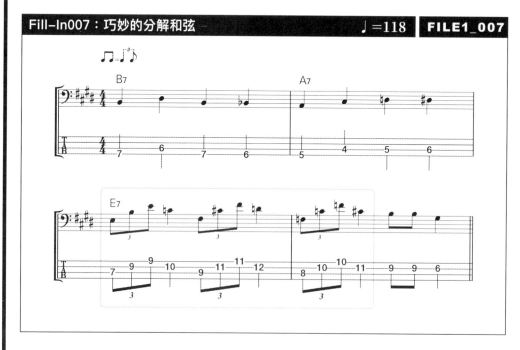

Fill-In007：巧妙的分解和弦　　　　　♩=118　**FILE1_007**

過門解說　就像是不炫技的鼓手一樣，持續用單純的彈法演奏是他的一貫風格，但這裡想介紹他比較特殊的過門手法。譜例是12小節藍調的後半4小節，過門在E7上演出，給人走音般複雜且巧妙的印象。不過仔細確認會發現，只是在和弦內音（chord tone）中加入引伸音，使其變成分解和弦，其實並沒有走錯音。各自的分解和弦也可能加上和弦，不妨多方嘗試看看（重配和聲）。

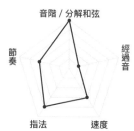

Fill-In008：耳邊無意間回繞「富有意涵」的樂句　♩=98　FILE1_008

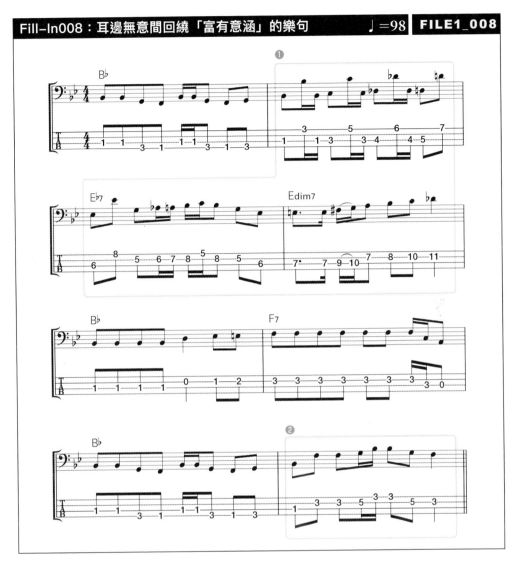

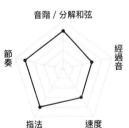

過門解說　過門①使用八度音，並且以根音→九音→半音趨近→大三度音的行進動線，從連接到下一個和弦的地方開始。但是，這裡並不是結束，而是繼續往E♭7，然後再接到Edim7，這樣連鎖展開下去的行進十分優秀。

過門②參考了某首歌曲的動機，立刻會注意到貝斯的部分。他平時不太使用這樣的過門，並不是因為不擅長，而是清楚知道什麼樣的情況需要，什麼樣的情況不需要，因此可以明顯感受到他的意圖。

音階／分解和弦

節奏　　經過音

指法　　速度

Jerry Jemmott

傑瑞‧杰莫特
啟蒙傑可‧帕斯透瑞斯的律動大師

人物：60～70年代即興貝斯手的代表人物之一。以超群的協調性擔任比‧比‧金（B.B.King）、弗雷德‧金（Freddie King）、奧帝斯‧羅希（Otis Rush）等藍調系，以及艾瑞莎‧富蘭克林（Aretha Franklin）或金‧克堤斯（King Curtis）等靈魂系音樂家的伴奏而聞名的協調大師。

特徵：滾動前行般的節奏與Fender的爵士貝斯音色。因影響傑可‧帕斯透瑞斯（Jaco Pastorius）而出名，低音旋律或過門的點子，現在聽起來也完全不顯過氣。

Fill-In009：只以和弦內音組成簡單又具音樂性的過門　♩＝72　**FILE1_009**

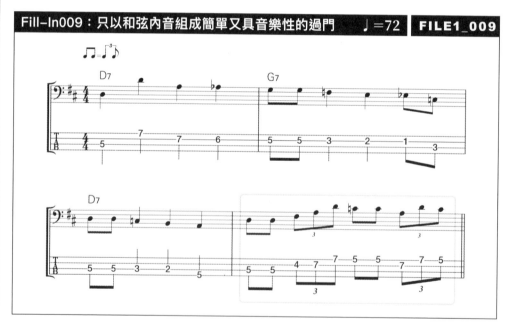

過門解說 雖然是很簡單的過門，但放入段落變換的地方便相當容易明白。若繼續譜寫下去，就有隱約帶來好像會接上其他和弦的感覺。音的配置排列為根音→大三度音→五音→八度音→降七度音→五音→八度音→降七度音且只使用和弦內音。新手最好不要一開始就使用顯眼困難的手法，先從這種簡單的手法開始練習，確實掌握過門在音樂上的作用比較重要。

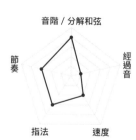

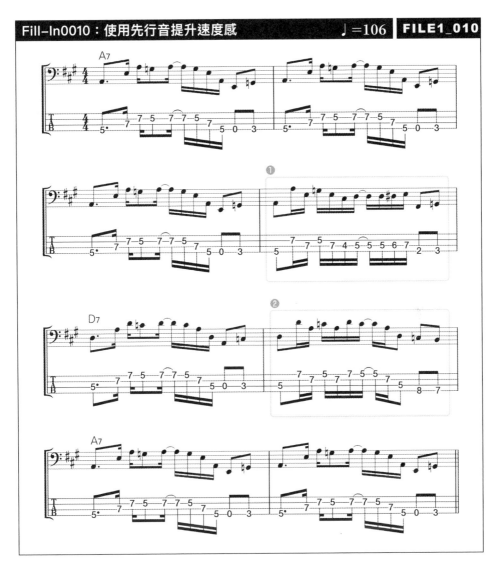

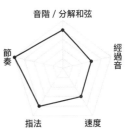

過門解說 獨樹一格的放克風低音旋律。過門的節奏與音的構成，在傑可·帕斯透瑞斯的演出中也能聽到類似的模式，因此有一種「元祖原來在這！」的感覺。過門①與②的低音旋律同樣都是在第2拍與第3拍之間用連結線（ties）連接，並且使用先行音。這裡可以讓16分音符第3拍的第1個音提早出現，使模式產生前進的動力，以提升樂句的速度感。我們把它稱為「向前突進（Forward motion）」。拿掉連結線再彈奏看看，就會知道有無效果的差別。

音階／分解和弦

節奏

經過音

指法 速度

Tommy Shannon

湯米·香農
史堤夫雷范的左右臂膀

人物：出身於美國亞利桑那州，9歲移居德克薩斯。原本彈吉他，21歲時轉彈貝斯。1981年開始以史堤夫雷范與雙重麻煩樂團（Stevie Ray Vaughan and & Double Trouble）的成員身分活躍於樂壇，直到90年雷范過世為止。

特徵：主要使用Fender 62年出廠的白色爵士貝斯，音色厚實溫暖（也用過Fender的電貝斯、Stingray的貝斯、YAMAHA的BB）。琴弦則使用D'Addario的弦。聽說一直在尋找完美的擴大器，已經試遍SWR、AMPEG、TRACE ELLIOT、GK等廠牌。

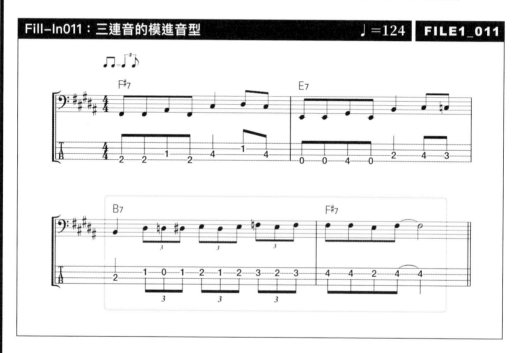

Fill-In011：三連音的模進音型 ♩=124 **FILE1_011**

過門解說 譜面為B調12小節藍調的後半4小節，先有這樣的理解即可。從第2拍開始的三連音行進部分為其特徵，以3個音為一組「目標音→半音下→原本的目標音」，往下一個目標音重複同樣的組合。像這樣具有一定形式的短音列，一下子連鎖一下子重複的動作，就稱為模進音型（sequence pattern）。過門在1個八度音上演奏也相當有效果，請練習看看。

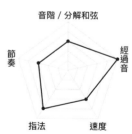

Fill-In012：不同八度音的相同過門　　♩=110　FILE1_012

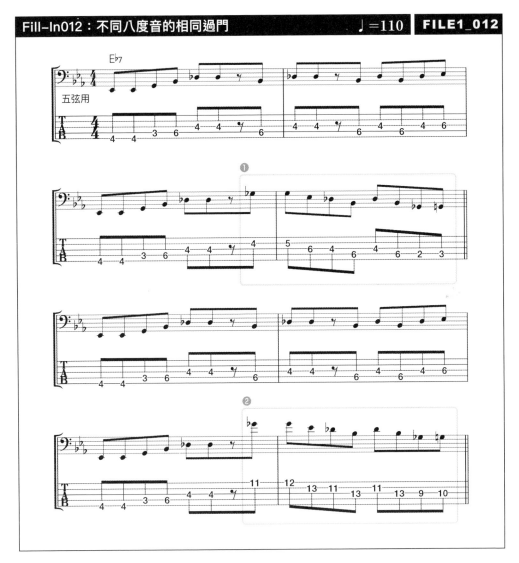

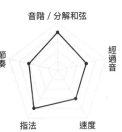

過門解說　雖說他「幾乎只使用4弦貝斯」，但這首歌曲出現比4弦開放E音更低的E♭音，所以八成是使用了5弦貝斯。過門①對於E♭7而言，首先以半音趨近往大三度音移動，接著是根音→降七度音→五音→降七度音→五音的行進順序，最後再次以半音趨近接大三度音解決。過門②同①的方式在高八度演奏。建議練習到E♭以外的調也能演奏的程度。

Bootsy Collins

布德西·柯林斯
具有封波濾波器特徵的音色

人物：隸屬百樂門與放克瘋（Parliament-Funkadelic）組成的大樂團當中的一員，樹立P-Funk（Parliament-Funkadelic的簡稱）音樂的主要成員之一。歌唱也十分擅長，以模仿吉米·罕醉克斯（Jimi Hendrix）的〈Bootsy voice〉出名。於1970～71年間擔任詹姆斯·布朗（James Brown）的伴奏。

特徵：Musitronics公司生產的Mu-TronⅢ（封波濾波器）獨特的聲音與星形造型的貝斯是他的註冊商標。經常穿戴星星形狀的墨鏡與閃亮的服裝，說他是華麗的貝斯手代表也不為過。

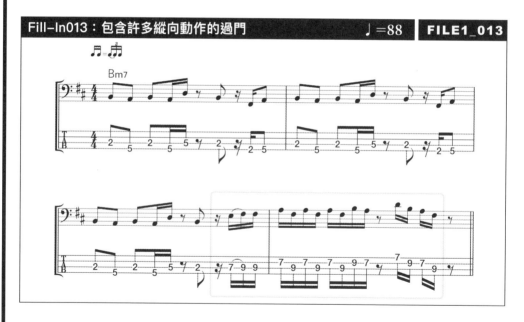

Fill-In013：包含許多縱向動作的過門　　♩=88　　FILE1_013

過門解說　低音旋律的16分音符採跳躍式減半時值的拖曳節奏（Half-Time Shuffle）。有點斷奏感以稍微短的音符值彈奏，便可加強放克的感覺。過門部分只使用第7格與第9格，橫向移動雖然少，但弦的移動（縱向移動）多，需要多加注意。構成為Bm7和弦的四音→五音，然後降七度音→五音連續3次，接著是根音→降七度音，最後的4個音為小三度音→根音→降七度音→五音。這裡也加入封波濾波器嘗試做出布德西風格的感覺。

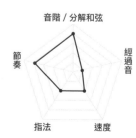

FUNK

過門解說　以段落變化地方，或進入旋律後半高潮的地方為對照組的過門形式。在隱約要進入低音旋律的形式之前，刻意插入的過門很具有衝擊性。①以低音；②以高音構成，同樣也加入封波濾波器彈奏。為了表現出布德西風格帶有黏性的旋律，所以安排了第2段與第4段那樣從滑弦開始的八度樂句。還是有難以呈現在譜面上的細微感覺，請實際聽聽看音檔感受一下。

Bernard Edwards

貝拿爾·愛德華
支撐奇可樂團的貝斯重覆短句

人物：擔任由吉他手奈爾羅傑斯（Nile Rodgers）組成的奇可樂團（Chic）的貝斯手。奇可樂團在1977～83年間發表不少名曲，又以製作人身分為黛安娜羅絲（Diana Ross）、雪橇姐妹合唱團（Sister Sledge）的成名作出許多貢獻。

特徵：使用Musicman的貝斯發出輪廓清晰的低音、以及帶有斷奏感的音符值為其特徵。反覆同樣的模式，以重覆短句（riff）做為主體的類型。奇可樂團的〈Good Times〉是最常被引用的低音旋律之一。

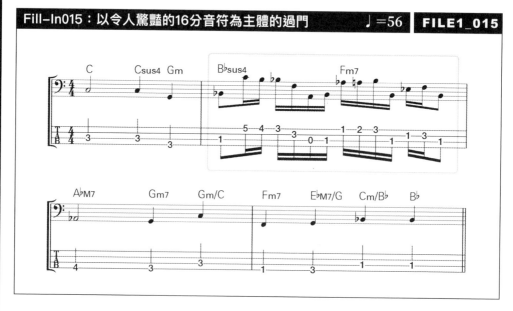

Fill-In015：以令人驚豔的16分音符為主體的過門　♩＝56　**FILE1_015**

過門解說　抒情節奏中的過門。由2分音符與4分音符組成的低音旋律，轉變成以細碎的16分音符為主體的節奏，便可帶來令人驚艷的感覺。此外，這部分並不是段落轉換的地方，而是旋律像乘坐在過門之上的地方。當整體很單調、曲子沒有起伏時，在這些地方強調低音或許是不錯的做法。不過前提是要有良好的整合性，可以從他的演奏中吸取精髓。

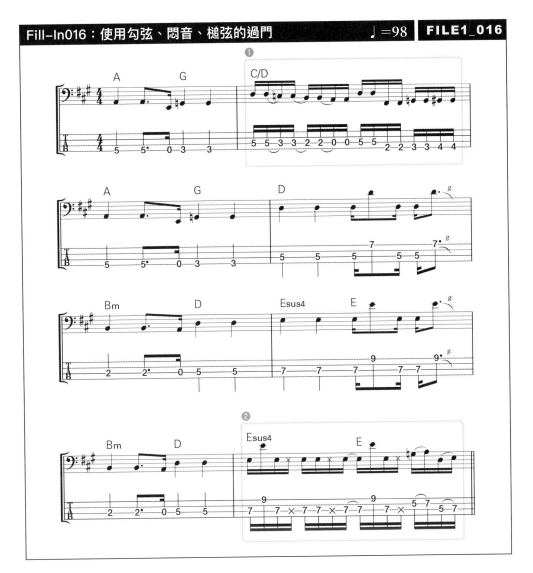

FUNK

過門解說　過門①是分數和弦。由於分母為其根音，分子為和弦的精華，所以原本的和弦是C和弦。從C和弦的組成音來看，形成九音→根音→大七度音→大六度音，之後為→九音→半音趨近→五音→大六度音。

過門②是為了讓人感受到段落的轉換，因此採八度音的模式與悶音加以組合的構成。第4拍的音如果將E和弦換做E7和弦的話，就能夠套入升九度音→四度→降七度音→根音的組合。

音階 / 分解和弦

經過音

節奏

指法

速度

Paul Jackson

保羅·傑克遜
大膽的音色與曲折的節奏

人物：9歲開始接觸貝斯，14歲時曾與奧克蘭交響樂團共演。之後進入舊金山音樂學院學習音樂。在賀比‧漢考克（Herbie Hancock）邀請之下參與《獵頭族樂團（Head Hunters）》專輯錄音，他在專輯中的演奏表現相當有名。1985年搬到日本定居。

特徵：以16分音符為主所構成的低音旋律，以及由強而有力的撥弦生成的渾厚音色與曲折的節奏為其特徵。根據曲調分別使用領先節奏與居上節奏。高把位是他的拿手本領，請實際聽他的演奏感受一下。

Fill-In017： 使用高把位的招牌樂句　♩=106　**FILE1_017**

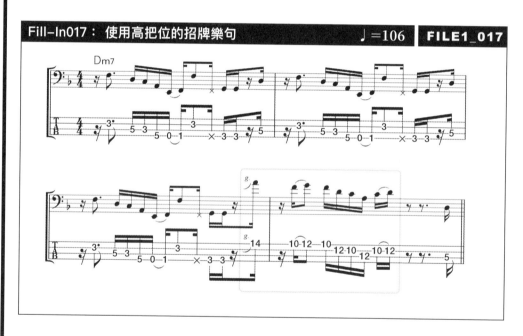

過門解說　保羅‧傑克遜擅長的高把位過門中，經常可以聽到從4弦的低音域一口氣跳到12格以上的高音域模式。譜面從1弦的第14格、Dm7的五音開始，以槌弦演奏小三度音→四音，接著是16音符連續的小三度音→根音→降七度音→五度，最後以槌弦形成降七度音→根音的構成。最為安定的根音放在過門最後，會有怎樣的效果請實際確認看看。

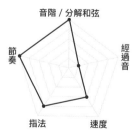

音階 / 分解和弦

節奏

經過音

指法　　速度

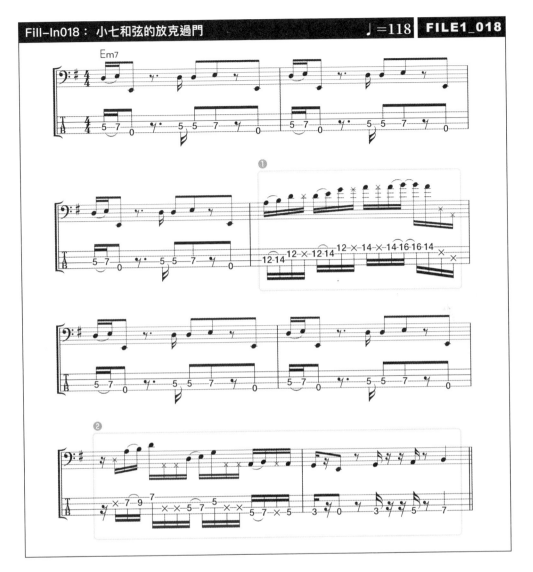

FUNK

過門解說　在Em7上展開的放克式低音旋律。保羅‧傑克遜的撥弦力道強，實際演奏比譜面的音符值或許更短些。此外，過門很常使用槌弦，因此最好實際聽音檔，體會一下其中微妙之處。過門①是既令人悸動且衝擊性強，一小節內就達到高把位的樂句。過門②的第1小節因使用槌弦與悶音而有速度感，使得第2小節形成與之對比的節奏，這樣的構成相當具有特色。

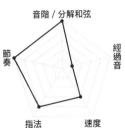

Meshell Ndegeocello

蜜雪兒·自由鳥
有如彈力球的彈跳力般的出眾節奏感

人物：同時也是歌手、饒舌歌手的女性貝斯手。音樂融合放克、靈魂樂、嘻哈、雷鬼、搖滾、爵士等各式各樣的元素，90年代中期的新靈魂樂代表之一。

特徵：受到Fender爵士貝斯的乾澀音色影響之下，以具有彈力球的彈跳力般的出眾節奏感，使曲子產生律動。指彈與擊弦的使用區分高超，旋律中插入顫音或大幅度滑音也是其特徵。

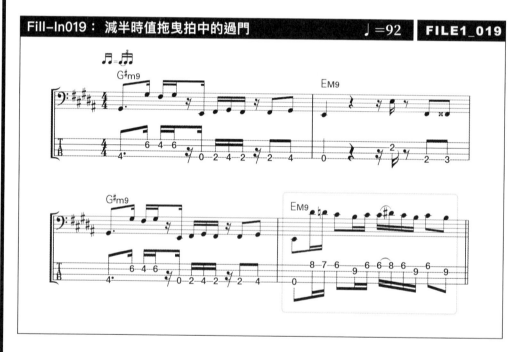

Fill-In019： 減半時值拖曳拍中的過門　♩=92　FILE1_019

過門解說 低音旋律的16分音符採跳躍式減半時值的拖曳節奏（Half-Time Shuffle）。第4小節展開的過門對於EM9和弦而言，前半的2拍為根音→大七度音→半音趨近→大六度音→五音→大六度音，後半2拍以槌音形成大六度音→大七度音，再接連續兩次大六音度→五音的形式。請以低一個八度的低音彈奏看看。由於衝擊強度也與音域有關，因此最好自己確認一下這裡會發出怎樣的聲響。

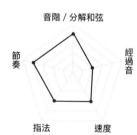

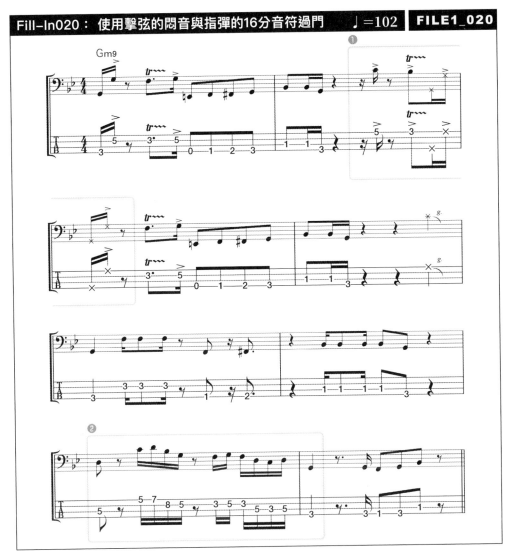

FUNK

過門解說 前半4小節是利用擊弦營造放克樂模式，過門①即是加在該模式的反覆小節處。╳記號表示悶音，音程不用很清楚也沒有關係。藉由跨小節連續的方式增加速度感。
過門②為以16分音符為主的下降型樂句。從Gm9和弦的五音開始，以四音→五音→小三度音→根音的順序下降，接續降七度音→根音→降七度音。然後是五音→四音→五音，最後以根音收尾形成穩定的構成。

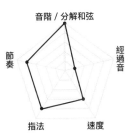

George Porter Jr.

小喬治·波特
P Bass特有厚實且樸實的音色

人物：1965年於紐奧良成立的路遙合唱團（The Meters）中，擔任貝斯手兼歌唱。除了參與R&B歌手派蒂·拉貝爾（Patti LaBelle）、爵士吉他手約翰·史考菲（John Scofield）的作品之外，也投入自身樂團的巡迴演奏等，演出活動範圍相當廣。

特徵：具有Precision Bass（簡稱P Bass）特有厚實且樸實的音色味道。從以前的相片可以看到彈奏Telecaster貝斯的身姿。路遙合唱團在放克節奏中加入紐奧良second line（譯注：從紐奧良傳統遊行伴奏衍生出的獨特節奏）的要素也是其特徵之一。

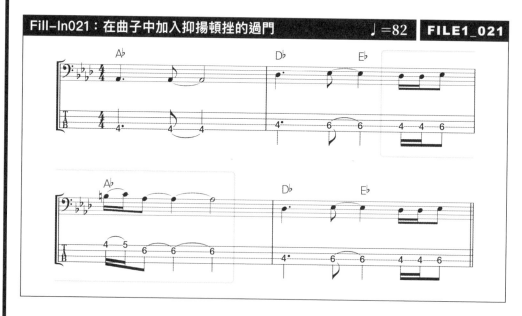

Fill-In021：在曲子中加入抑揚頓挫的過門 ♩＝82 **FILE1_021**

過門解說 輕緩節奏與和弦變化少的曲子，或是反覆多的曲子，都容易使低音旋律變為單調，給人低音旋律潛入曲子下面的感覺。譜例是在低音旋律中加入一點提味用的過門，使曲子有抑揚頓挫的範例。反覆A♭和弦的第3小節處，不從根音、而從八度上的大三度音（於半音之下的裝飾）開始彈奏。看似非常單純，但不是在段落轉換處而是在和弦反覆後才出現，需要特別留意。

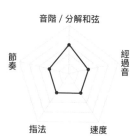

音階／分解和弦
經過音
速度
指法
節奏

FUNK

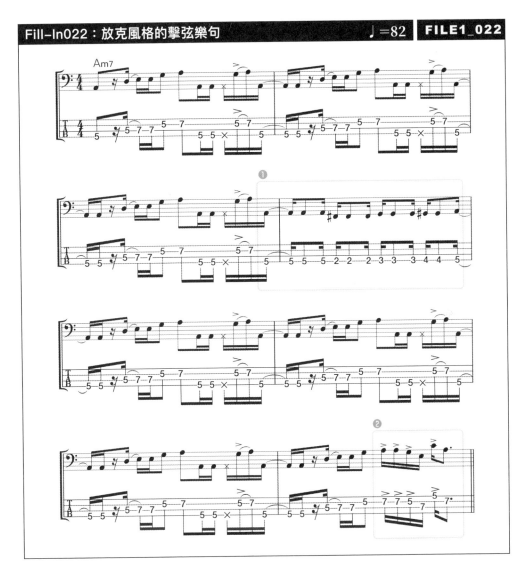

過門解說　這是以放克風格的擊弦低音旋律為主軸，每4小節就放入過門的範例。過門①對於Am7而言，形成根音→大六度音→降七度音→半音趨近，再回到根音的動線。過門②以連續勾弦強調重音，由根音→降七度音→五音，然後是小三度音→根音。奏法上比較困難的地方在於三次連續的勾弦，弦往上拉的動作要快速。先從緩慢的節奏開始，慢慢提升速度多加練習看看。

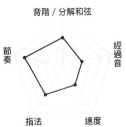

Francis "Rocco" Prestia

法蘭西斯·洛可·普雷斯提亞
以16分音符悶音埋入低音旋律中

人物：在來自奧克蘭的放克樂團「電塔合唱團（Tower of Power）」中，擔任貝斯手超過40年。當初是以吉他手身分參加該樂團的團員選拔，在艾米里歐·卡斯提悠（Emilio Castillo）的建議之下轉為貝斯手。

特徵：擅長利用Precision Bass的音色，將被悶音的延音之短16分音符埋入低音旋律。較為特殊的悶音奏法是指用食指壓住琴弦、然後讓空出來的手指輕輕撥弦的方式。

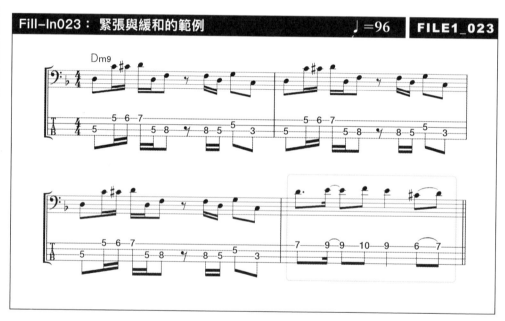

Fill-In023： 緊張與緩和的範例　　　♩=96　**FILE1_023**

過門解說　以16分音符為主、連續3小節的緊密低音旋律之後，第4小節在高音部展開音符值長的樂句。當音符塞滿而帶來緊張感的低音旋律持續下去時，就可以插入有解放意味的相反性質的過門。過門的性質大致分成「安定」→「緊張」以及「緊張」→「解放」兩個類型。雖然過門第4拍出現C♯音，但可以視為D和聲小調音階中的大七度音，或是為了回到根音的半音趨近。

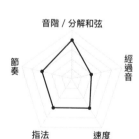

音階 / 分解和弦
經過音
速度
指法
節奏

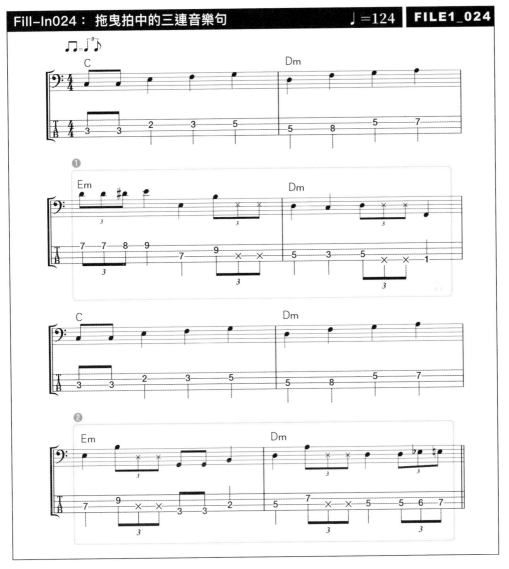

FUNK

過門解說　以16分音符為主的放克低音旋律是大眾對他的印象,但在電塔合唱團中也有許多抒情或拖曳節奏(Shuffle,指三連音中間的音休止,具有跳動感的節奏)的曲子。這裡介紹的是利用拖曳節奏的過門。過門①與過門②都有三連音,「和弦的五音＋兩個悶音」的組合相當多。藉由三連音使低音旋律聽起來有轉動前進的效果。三連音在譜例的第2段與第4段間有較多的使用,是特別設計過的段落效果。

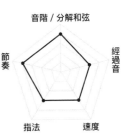

Bobby Watson

鮑比‧沃森
以扎實穩定的演奏撐起低音的職人類型

人物：1974年加入以查卡‧汗（Chaka Khan）為主唱的樂團「魯弗斯（Rufus）」，發行過無數經典曲子。此外，也參與他人的作品，其中又以麥可傑克森（Michael Jackson）的〈Rock with you〉最為人所知。1985～95年間將演藝重心放在日本。

特徵：正確的節拍與安定的貝斯音色。決不搶歌唱的風采，以貝斯手該有的扎實穩定演奏撐起低音是他的一貫作風。但過門部分又像是使出渾身解數插入高品味的樂句。

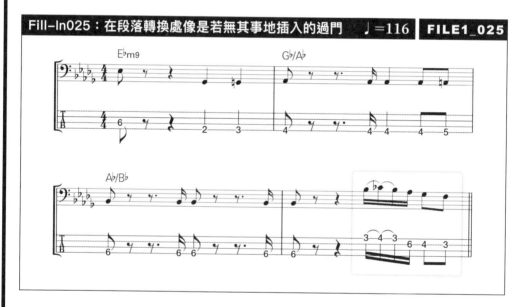

Fill-In025：在段落轉換處像是若無其事地插入的過門　♩＝116　FILE1_025

過門解說 段落反覆或往下一個段落前進時，可順理成章插入過門的範例。特別是在低音旋律很單純的情況下，曲子整體就會顯得單調。為了不讓低音旋律持續下沉，就要在各個分段發揮過門的效果。這裡的組合音可以說是以A♭（A♭7）為基礎，當行進回到第1小節E♭m9時，也可以解釋成預先接上E♭m9和弦的形式。以圓滑線連接的B♭音與C♭音，使用槌弦與勾弦連續演奏即可。

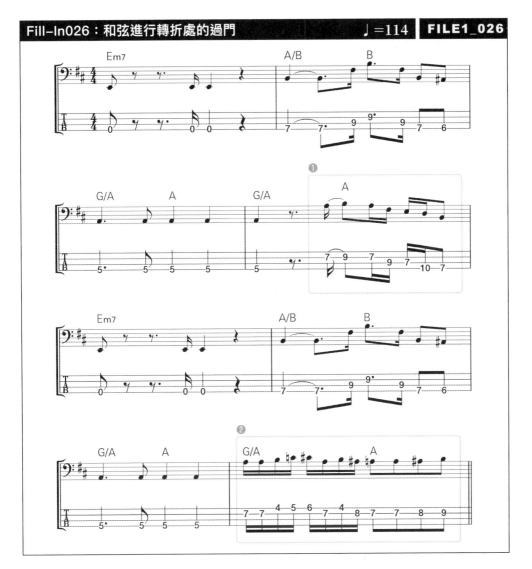

過門解說　過門①形成A大調和弦的根音→九音，然後回到根音，再從大六度音→五音→四音的行進動線。

過門②是從有空隙的低音旋律地方，以突如其來的16分音符帶來檔次一口氣升級的樂句。第1～2拍的G和弦形成九音→大三度音→四音→升十一度音→九音→半音趨近的動線，因此與第3拍的A和弦形成根音→半音趨近→九音的連接關係。

音階／分解和弦

經過音

節奏

指法　　速度

Verdine White

威汀·懷特
充滿野性的節奏與粗暴的弦

人物：在1970年代至今最成功的放克樂團之一「球風火合唱團（Earth, Wind & Fire）」中擔任貝斯手。華麗的服裝加上手足舞蹈的舞台演出風格，在樂團中也是格外顯眼的人物。

特徵：因強力的撥弦而產生稍短的音符值。充滿野性的節奏也使人感受到琴弦粗暴的震動。使用半音趨近的低音旋律與使用高音弦的滑弦·顫音為其奏法特徵。曾經師事路易·薩特菲爾德（Louis Satterfield）。

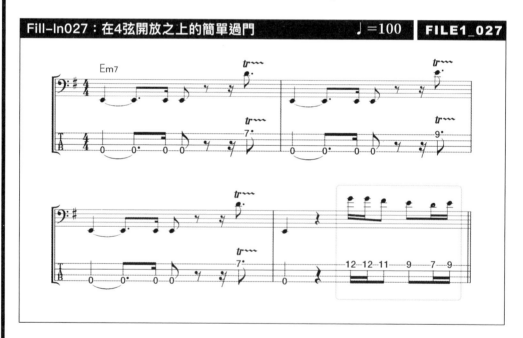

Fill-In027：在4弦開放之上的簡單過門　♩=100　FILE1_027

過門解說 這是在4弦開放的E音持續當中，1弦的高音部加入顫音的低音旋律。顫音又分為兩種，一種是反覆槌弦與勾弦的一般模式，另一種是利用滑音營造同樣效果的滑音·顫音（slide-trill）。威汀比較擅長後者，這裡也是想示範後者。過門部分為取代顫音彈奏2拍的樂句。音的構成形成小三度音→九音→根音→降七度音的行進動線。看似簡單容易，但可以有效解決一個和弦用到底的單調感。

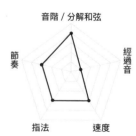

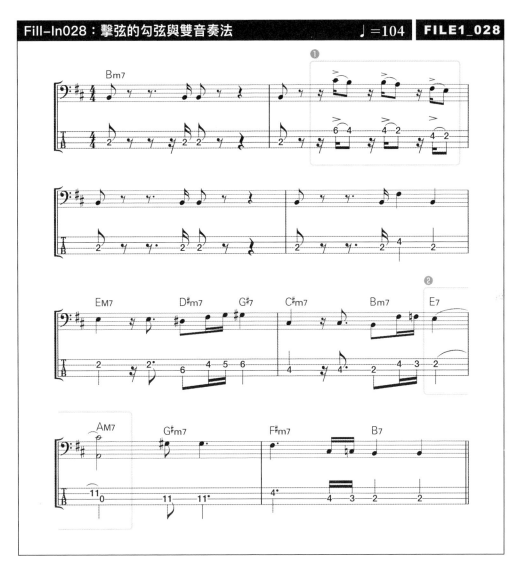

FUNK

過門解說　過門①是擊弦（slap）的勾弦（pull）出現在指彈低音旋律中，同樣的節奏形式連續3次並且逐漸下降。一開始進入16分音符後的勾弦時機是練習時的重點。過門②為雙音奏法，彈2弦第2格的E音之後，緊接滑音至第11格發出C♯音，同時彈奏3弦開放的A音。C♯音並沒有使用撥弦、只使用滑音來發聲，A音則是實際彈奏出來的感覺。構成就變成根音與大三度音的八度同時響起的形式。

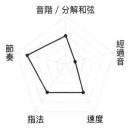

Jimmy Blanton

吉米·布蘭登
現代爵士貝斯的原型

人物： 1939～1941年隸屬艾靈頓公爵管弦樂團（Duke Ellington Orchestra）一員，與艾靈頓公爵發行過合作專輯。他將原本只被世人視為低音樂器的貝斯，提升到獨奏樂器的領域，可以說是創造貝斯可能性的人物。

特徵： 以4 Beat的低音旋律、還有8分音符來演奏的管樂感樂句，堪稱為現代爵士貝斯的原型。不停持續向前的搖擺（swing）節奏也相當強勁，就算是使用琴弓也能輕鬆掌握演奏平衡的技巧派。

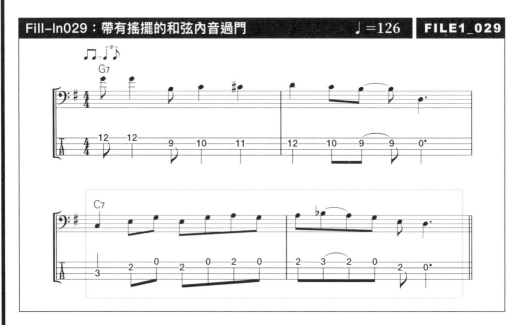

Fill-In029：帶有搖擺的和弦內音過門　♩=126　**FILE1_029**

過門解說　譜例第一段為主題，第二段是對應第一段具有過門性質的旋律。這裡是假想他的低音提琴運指方式，而且大量使用開放弦，不過，彈電貝斯的人也可以換成第5格。C7和弦上彈的音是由根音開始，反覆大三度音→五音，大六度音→五音，下一小節為大六度音→降七度音→大六度音→五音，最後以大三度音→大九度音結尾。整體沒有使用半音趨近等技巧，而是貫徹和弦內音（chord tone）的簡單構成。

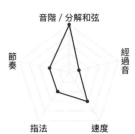

音階／分解和弦

經過音

節奏

指法　　速度

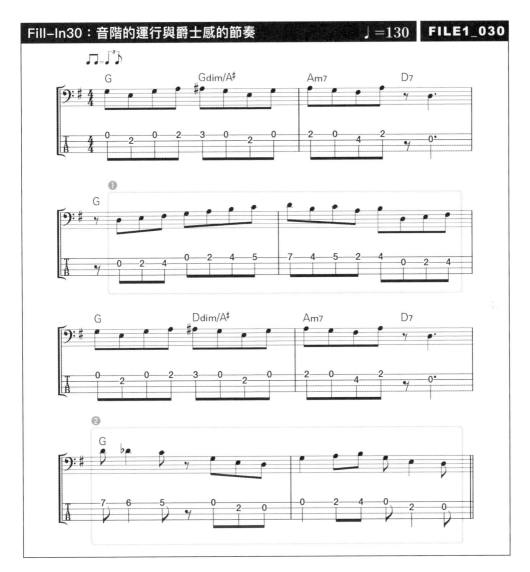

過門解說　如同前述，低音提琴的運指大多會使用開放弦。過門①為G大調音階，從D音到八度音上行，下行為具有3度音程的模進音型。過門②對於G和弦而言，形成五音→半音趨近→四音→根音→大六度音→五音，下一小節為根音→九音→大三度音→根音→大六度音→五音的動線。不單是音的使用，也能感受到爵士語法的節奏。練習時也要注意過門②的節奏配置方法。

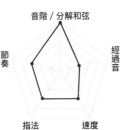

Ray Brown

雷·布朗
和聲品味出色的低音旋律

人物：出生於美國匹茲堡。20歲前往紐約發展，成為迪吉葛拉斯彼樂隊（The Dizzy Gillespie Bands）的成員。之後在奧斯卡·彼德生三重奏（Oscar Peterson trio）的經歷也相當有名。在自己的三重奏樂團中，也留下許多演出足跡或由他主導的作品，堪稱爵士貝斯界的巨人。

特徵：深邃豐富的音色與出色的時間感。擁有可以自由來回低把位與高把位之間的指法技巧，從他的樂音可以聽到和聲品味出色的低音旋律。

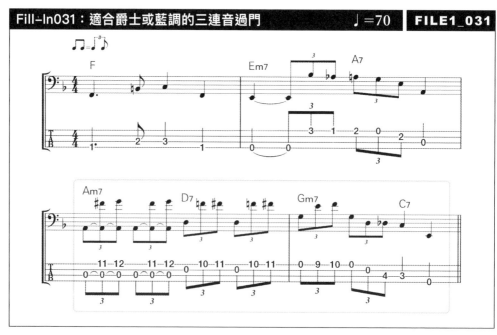

Fill-In031：適合爵士或藍調的三連音過門　　♩＝70　　**FILE1_031**

過門解說　連續使用三連音的過門。在爵士或藍調上速度較慢是常見的傾向。其中，第1小節的第1～2拍使用了雙音奏法，此外根音是沿著和弦進行A音→D音→G音的順序。不過，高音部的內聲部使用得很好，可以聽到每半音下降一次的低音旋律。根音行進也以可使用開放弦的方式，因此這裡能夠做出完美的呈現。各和弦使用的高音部形成Am7為大六度音與降七度音，D7為升九度音與大三度音，Gm7為大六度音與降七度音。

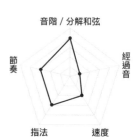

音階／分解和弦
經過音
速度
指法
節奏

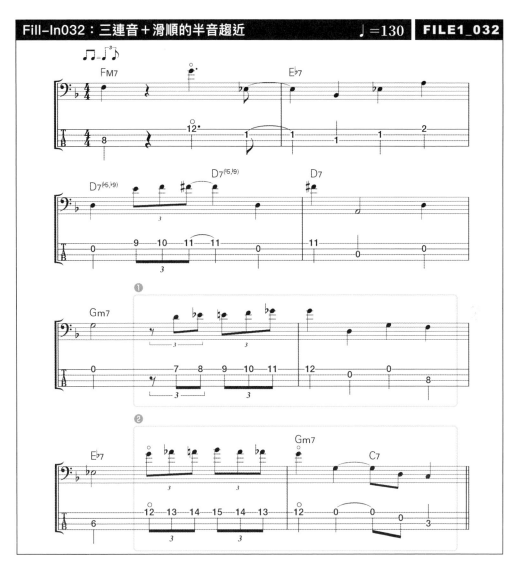

過門解說 使用三連音的過門以及半音趨近。①為從Gm7和弦的五音開始，到著陸點之上的根音為止，全部以半音上行的形式。指法就讓各位花點心思，這邊我是以食指→中指→無名指三指為1組滑向下一個位置。對於使用電貝斯來說也是比較輕鬆的方式。②為從E♭7和弦的大三度音開始，以半音來回五音之間的形式。使用低音貝斯的話，可以將拇指放在第12格的位置，使用發出泛音的拇指把位（thumb position）。

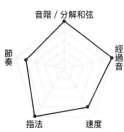

Ron Carter

朗·卡特
帶有節奏感及優美旋律的演奏演繹都會感氛圍

人物:10歲開始學習大提琴,之後轉彈低音提琴。因參加黃金時期的邁爾士·戴維斯五重奏(Miles Davis Quintet)而出名(1963~68年)。參與許多錄音伴奏工作,錄製專輯超過2500張。

特徵:喜歡使用由LA BELLA公司生產的黑色尼龍弦。音色偏向中音域的輕快感,長持續音(sustain)為其特徵。富有節奏感和優美旋律的演奏,帶來洗鍊的都會氛圍。

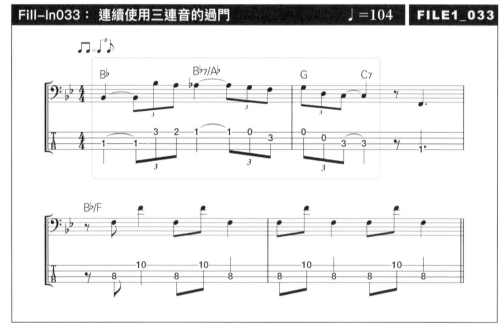

Fill-In033: 連續使用三連音的過門　　♩=104　　**FILE1_033**

過門解說　這是朗·卡特擅長的連續三連音過門。音的運行一般都是雙重半音趨近移向下一個根音,我們來看看這具體是什麼樣的技巧。由4分音符與三連音的開頭以連結線結合而成的符值,建議一定要牢記這種節奏組合。三連音之後是用連結線連接4分音符。此外,同樣部分的TAB譜上是標記成連續彈奏開放弦,不過如果用電貝斯不好彈奏的話,就請各位找適合自己的彈奏方式。

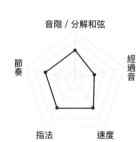

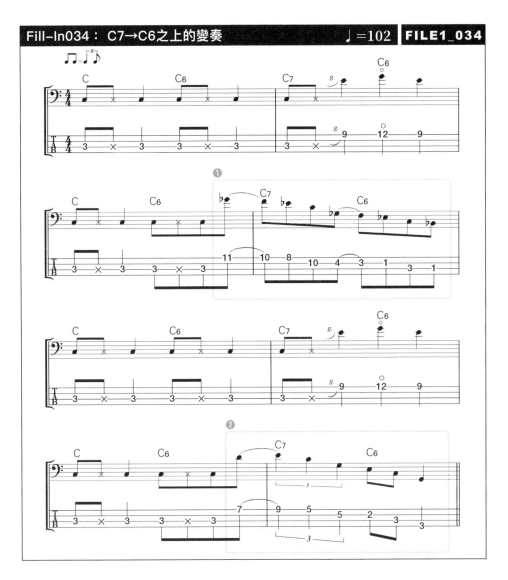

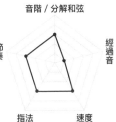

過門解說 過門①在C7→C6和弦的動線之上，形成降五度音→四音→升九度音→根音的構成。這是在小調五聲音階之中加入降五度音形成稱為藍調音階的音階。過門②也是在相同的和弦進行上展開，從九音開始，形成大三度音→根音→五音與2拍3連的構成，接著是低音側，以大三度音→根音→五音彈奏同樣的音。過門①是使用降五度音與升九度音的藍調感樂音，過門②則沒有。請注意過門①、②的差別。

音階 / 分解和弦
經過音
節奏
指法
速度

Paul Chambers

保羅·張伯斯
音色具有將曲子向前拖曳的時間感與存在感

人物：活躍於1950～60年代的頂尖貝斯手。因邁爾士·戴維斯（Miles Davis）樂隊而聞名，也曾為許多巨星伴奏。由他主導的作品《Bass on Top》也很有名。

特徵：原本主要學習低音薩克斯風與低音號。因為受到吉米·布蘭登（Jimmy Blanton）很大的影響，而開始彈貝斯。強烈地不斷向前拖曳的時間感與渾厚的存在感，是他的音色特質。以咆勃（Bebop）樂句為主的運弓也是他獨奏的特徵。

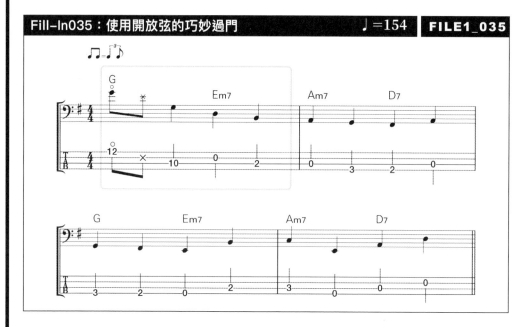

Fill-In035：使用開放弦的巧妙過門　　　♩=154　**FILE1_035**

過門解說　在4拍低音旋律的行進中，從高把位的高音一口氣降至低音的形式，相當巧妙且動聽。這種技巧不限於低音貝斯，在高音移動把位時，使用開放弦會比較容易。這裡從1弦第12格的G音（泛音）開始，期間使用2弦開放弦，再接3弦的第2格B音。此外，開頭和弦故意不使用根音也是保羅·張伯斯的低音旋律一貫特徵，請仔細聆聽確認一下。

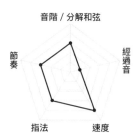

音階 / 分解和弦
經過音
節奏
指法
速度

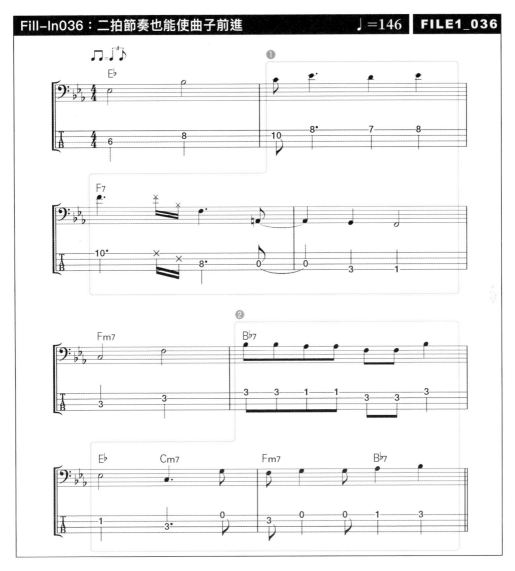

JAZZ

過門解說　爵士樂中演奏主旋律時，貝斯大多以間隔二拍節奏（2 Beat）的感覺來演奏。因此，在這個範例中不講解過門，請把專注力放在二拍節奏（two feel）時的音行進方式、以及節奏的排列方式。①的小節開頭8分+付點4分音符的模式，是保羅‧張伯斯常用的節奏模式。②在二拍節奏中出現8分音符的樂句，然後最後的小節8分+4分+8分音符，也是他常用的節奏模式。這就是以二拍節奏使曲子前進卻不會單調的方法。

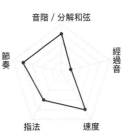

Scott LaFaro

史考特·拉法羅
旋律的構成如同對話為其特徵

人物：擅長彈奏鋼琴及低音單簧管、次中音薩克斯風，18歲開始接觸貝斯。因比爾·艾文斯三重奏（Bill Evans trio）而聲名大噪，雖然短短的兩年（1959～61年）便離開人世，但帶給音樂界的影響深遠，直至今日都還有許多音樂家受到他的啟發。

特徵：不只是負責低音，以站在和旋律樂器對等的位置，展開對話式的構成為其低音旋律的特徵。比爾·艾文斯三重奏很常使用這種革新的表現方式，同時在音色上也大受好評。

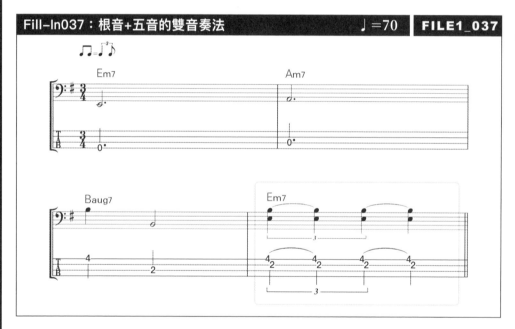

Fill-In037：根音+五音的雙音奏法 ♩=70 **FILE1_037**

（樂譜：Em7、Am7、Baug7、Em7）

過門解說 在3拍子中的簡單低音旋律上，加入雙音奏法的過門。Em7和弦的音組成雖然只有根音及五音，但請檢查一下是否有確實彈出2拍三連音的節奏。另外，使用低音提琴時，這個雙音奏法的運指又該怎麼處理呢？可以嘗試的方式有兩種，一種是食指從高音側的弦開始用掃弦的方式彈奏，另一種是拇指從低音側開始用掃弦的方式彈奏，不過這裡在彈奏第1拍第2個音之後，必須重彈一次根音。最好先聽音檔，找出自己比較容易彈奏的方法。

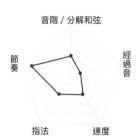

（雷達圖：音階/分解和弦、經過音、速度、指法、節奏）

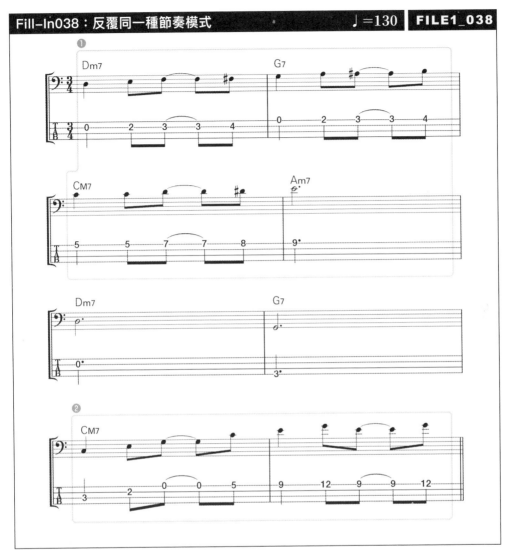

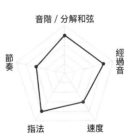

過門解說　①比起過門，請留意一下旋律性的趨近、音的連接方式及節奏。連續3小節重複著相同的節奏模式，並且向著第4小節的E音逐漸上升。以4分音符彈奏雖然會變成普通的低音旋律，但有了上述的理解後便會產生不同的聆聽感受。

②也使用同樣的節奏模式，但這裡是比較像過門的旋律。音的構成為C△7和弦的根音→大三度音→五音→八度音，之後的小節反覆八度上的大三度音→五音。

Christian McBride

克里斯汀·馬克布萊
現代最頂尖的爵士貝斯手

人物：在父親與叔父都是貝斯手的環境中成長。參與許多錄音伴奏工作，是現代爵士貝斯手頂尖人物之一。因參與由雷·布朗（Ray Brown）主導的《Super Bass》專輯而成為話題。

特徵：伴奏上，以厚實的貝斯音色搭配非常搖擺（swing）的節奏為其特徵。獨奏時的運弓或指彈，還有樂句劃分（phrasing）都相當優秀。不僅彈奏爵士樂，在他的音樂中也能聽到R&B或放克的元素。

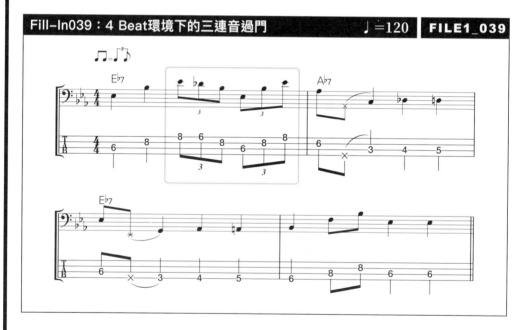

Fill-In039：4 Beat環境下的三連音過門 ♩=120 **FILE1_039**

過門解說 和弦進行即是爵士藍調的開頭4小節。過門以4拍及拖曳（shuffle）節拍時常用的三連音組成。不同的貝斯手有不同的演奏方式，最好多方聆聽將其融入到自己的演奏中。這裡的音高低變化形成V字，高的部分形成根音→降七度音→五音，低的部分則是根音→五音→八度音（高的部分的根音）的動線。低音旋律在第2小節及第3小節以相同的形式反覆，建議把這種經常聽到的用法記起來。

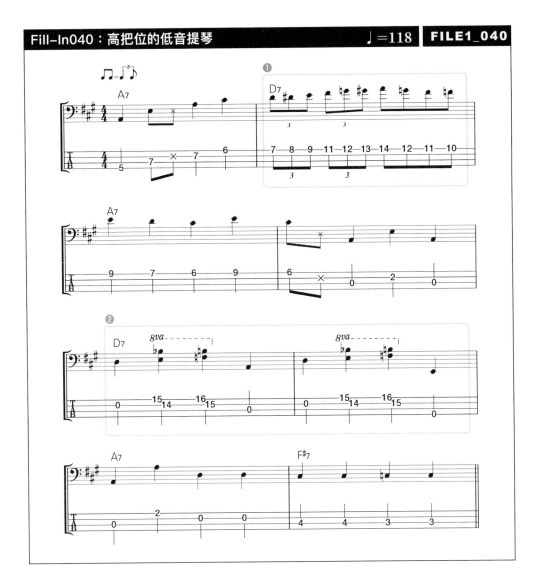

過門解說　這也是爵士藍調進行一開始的8小節部分。過門①是以三連音急速升上高把位來產生速度感。電貝斯的話可以使用更簡單的方式彈奏，但彈奏低音提琴時必須確認1弦上的把位移動位置，並多加練習。

過門②為高把位的雙音奏法。在D7和弦上降十三度音與九音都往上偏半音，分別變成大六度音與升九度音，聲響也搖身一變形成有趣的樂音，不妨研究看看可以用在什麼樣的地方。

M | Red Mitchell

瑞德・米契爾
演奏5度調音的貝斯達到出神入化的求道者

人物：從小受到父親影響的關係，對音響工學萌生興趣，學習過鋼琴、單簧管以及中音薩克斯風。19歲開始彈奏貝斯。從軍時參與軍中爵士樂團，因而開啟職業生涯。1968年從美國移居到瑞典。

特徵：慣用同大提琴或小提琴一樣都是經過5度調音的貝斯來演奏。從低音側開始為CGDA，比大提琴低一個八度。傳說他為了找出最合適的弦，1966～77年間曾不斷實驗各式各樣的弦。

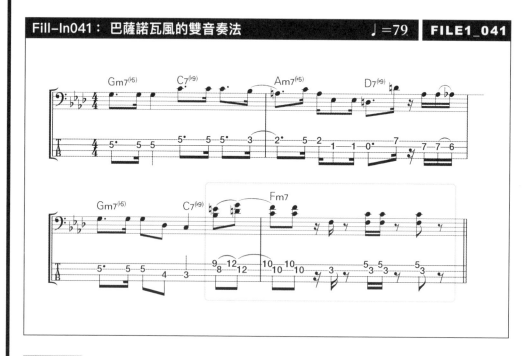

Fill-In041： 巴薩諾瓦風的雙音奏法　♩＝79　FILE1_041

過門解說　出現在巴薩諾瓦（Bossa Nova）低音旋律中的雙音奏法的過門。瑞德・米契爾很常使用雙音奏法，請實際聆聽他的專輯找尋使用在哪裡。音色顯得柔軟，而且每個音的接續都相當平滑，應該是因為弦高較低（也可以透過影像確認）的關係。第3小節的雙音奏法的起頭壓弦，雖然把位不一致，但移動到下一個音就變成同一把位。請練習到滑弦能夠滑到同一把位為止。

音階／分解和弦

經過音

節奏

指法　速度

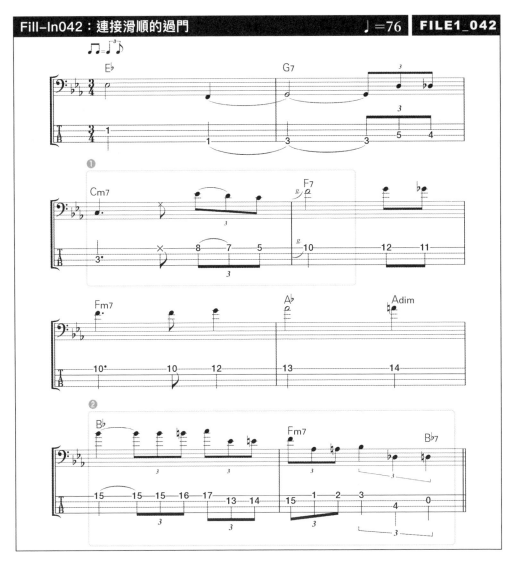

過門解說　過門①是從Cm7和弦的根音開始，連接八度音上的小三度音→九音→根音，然後向F7和弦的根音（高把位）行進。從低音往高音行進必須經過的部分，沒有格格不入相當流暢。過門②是雙半音趨近的連續，形成從高音往低音的三連音行進。其構成為往B♭和弦的九音的形式、往Fm7和弦的根音的形式、以及往B♭7和弦的根音的形式，最後以朝向下一小節開始的E♭和弦的根音的形式。

音階 / 分解和弦
經過音
速度
指法
節奏

Oscar Pettiford

奧斯卡·比提福特
最早使用咆勃奏法的先驅者

人物：擅長作曲也會彈奏大提琴的貝斯手。早期採用1940年代咆勃（Bebop）奏法的樂手之一。同時以大提琴演奏爵士樂而受到好評。曾經有過因為手腕骨折無法演奏貝斯，而改彈大提琴的經歷。

特徵：與吉米·布蘭登（Jimmy Blanton）齊名，堪稱現代爵士貝斯的原型。搖擺（swing）的低音旋律具有豐滿而深沉的音色。由薩克斯風或小號感的咆哮爵士語法，所構成的獨奏法也很精湛。

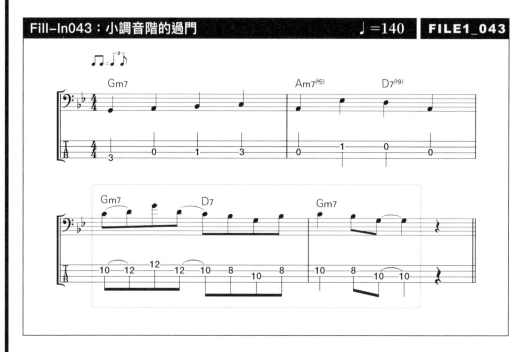

Fill-In043：小調音階的過門　　　♩=140　　**FILE1_043**

過門解說 譜面一開始的2小節是正統的低音旋律，後半2小節為過門。和弦進行進入到D7，過門假設為G小調音階，從構成來看就是四音→五音→根音→五音→四音→小三度音→根音→小三度音，然後接續四音→小三度音→根音。雖然大量重複同樣的音型，但低音旋律聽起來具有旋律性。不過，TAB譜的運指只能當做參考，特別是以音樂家為目標的人，最好全神貫注在五線譜上，才能精進自己的演奏力。

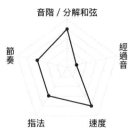

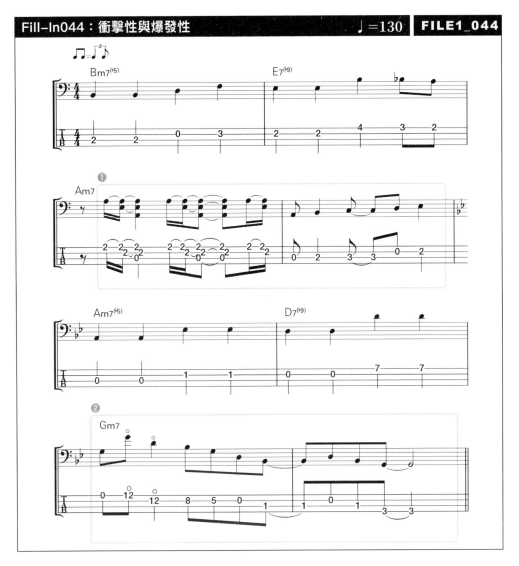

過門解說　過門①的第1小節是由根音、五音、八度音下的根音所組成的三音奏法（重音奏法）構成。構成雖然簡單，但這樣的手法相當具有衝擊性。過門②從高音到低音使用了大音程的樂句。在Gm7和弦下，形成根音→八度音上的根音→五音→小三度音→根音→五音，接續小三度音→五音→小三度音→根音的行進動線。雖然使用的音型很簡單，但卻是大幅橫跨指板，具動態感的過門。

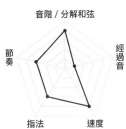

音階 / 分解和弦
經過音
速度
指法
節奏

Alex AI

亞歷克斯·阿爾
從柔和爵士到麥可傑克森

人物：90年代展開活動。以柔和爵士風的即興而出名，也輔助過許多R&B音樂家。主要使用Fender的爵士貝斯。在麥可傑克森（Michael Jackson）的紀錄片《未來的未來（This Is It）》中能夠觀賞到他的排練實境。

特徵：清澈的4弦爵士貝斯音色、及根據曲子需要視情況分別使用指彈與擊弦為其特色。躍動的節奏與帶有放克味道的演奏類型。深受詹姆士·賈默森（James Jamerson）的影響。曾經在舞台演出彈奏鍵盤貝斯。

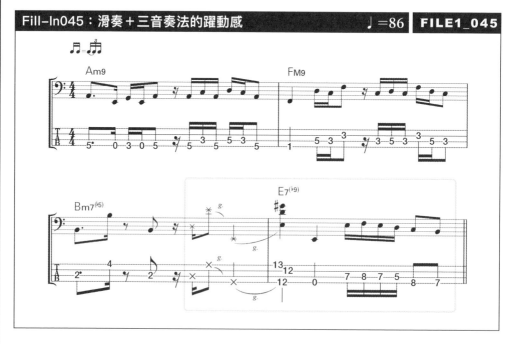

Fill-In045：滑奏＋三音奏法的躍動感 ♩=86 **FILE1_045**

過門解說 低音旋律的16分音符採跳躍式減半時值的拖曳節奏（Half-Time Shuffle）。進入第3小節後半時滑音的起頭為過門起始的形式，滑音之前為三音奏法。雙音奏法為E7⁽ᵇ⁹⁾和弦上從低音側開始、根音、降七度音、大三度音的3個音，之後為16分音符的根音→降九度音→根音→降七度音，然後是8分音符的降十三度音→五音，形成含有引伸音的過門。請實際聽音檔體會看看滑音的滑弦幅度及開始時的音程感等。

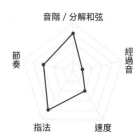

音階／分解和弦

經過音

節奏

指法

速度

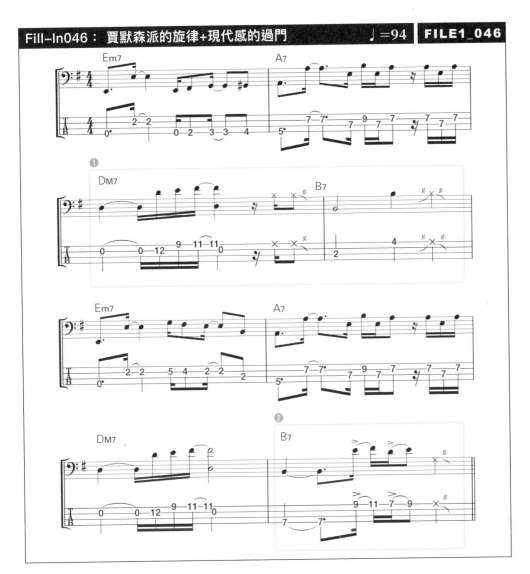

過門解說 低音旋律為單純的16拍子（16 Beat）不帶跳躍感。可見節奏與音的使用方式都受到詹姆士‧賈默森的影響。另外，過門的部分則融入現代的要素。①的DM7和弦為根音→八度音上的根音→九音→大三度音，這便是用了低音且根音明顯的雙音奏法。下一個B7和弦為第4拍中加入大幅度的滑音。②的B7和弦從指彈切換成滑弦，接著進入以勾弦奏法演繹的過門。

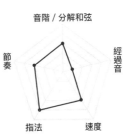

音階 / 分解和弦

經過音

節奏

指法　　速度

Richard Bona

李察·波納
以5弦貝斯奏出高超技巧的樂句

人物：出生於喀麥隆的貝斯手。同時是多樂器演奏家，能夠演奏吉他與長笛，歌聲也頗受好評。他出生在音樂世家，自幼便常到自家附近的教會演奏。受到傑可·帕斯透瑞斯(Jaco Pastorius)的影響深遠。

特徵：Fodera製的5弦貝斯已經成為他的招牌印象。凸出的16分音符的節奏感、以及不論是傑可等級的複雜速彈或變拍，都能夠完美彈奏的技巧派人物。使用電貝斯做出低音貝斯氛圍是他的強項。

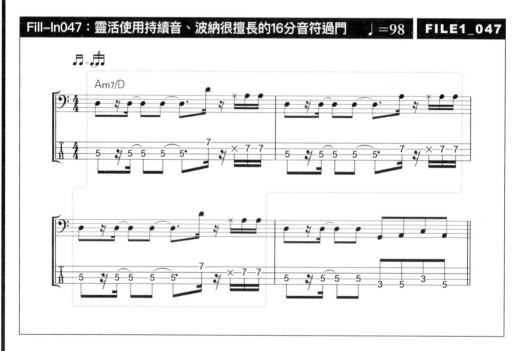

Fill-In047：靈活使用持續音、波納很擅長的16分音符過門　♩=98　**FILE1_047**

過門解說 這個低音旋律是以Am7和弦的第4音D音做為持續音(pedal tone)。出現在每小節的第3拍與第4拍，含八度音的16分音符的使用方式是李察·波納最擅長的技巧。因為很常聽到，建議記起來。使用持續音的目的並不是改變音程，而是為了維持同一個音，因此反覆的節奏模式才是表現的重點。在相同模式中出現的第3拍與第4拍部分，可以說具有過門的要素。撥弦時不需要過度用力，把注意力集中在指尖，彈出銳利的節奏是主要目標。

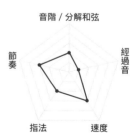

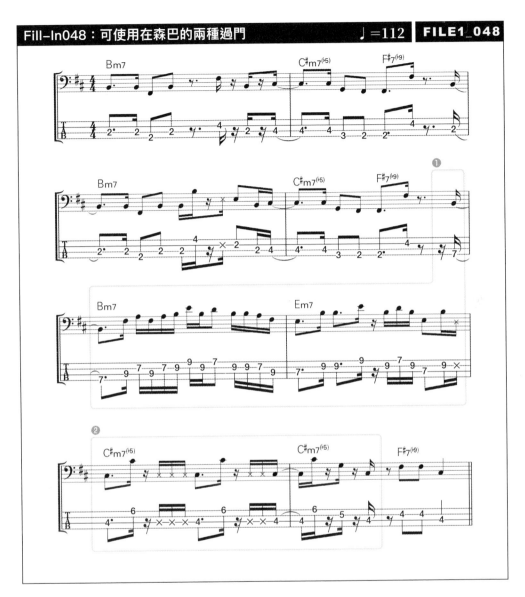

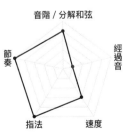

過門解說 適合插入森巴調子的低音旋律的過門。①的過門長達2小節，Bm7和弦部分為4弦到1弦全部使用，音程相當廣。以把位來說，因為只使用第7與9格，所以很容易習慣速度與弦的移動。由於②緊接在①之後的關係，因此可以看做是刻意控制音程變化的模式。為了不讓速度感掉下來，會加入很多的悶音。低音旋律整體的特徵在於，根音的八度音上的彈奏位置。請扎實地練習這種節奏。

C | Stanley Clarke

史丹利·克拉克
花式貝斯獨奏的先驅

人物： 在奇克·柯瑞亞（Chick Corea）於70年代初期組成的回到永恆樂團（Return to Forever）中擔任貝斯手，而博得人氣。在獨奏專輯部分也花了很多心思，因而確立融合爵士貝斯手的地位。此外也擔任電視及電影的作曲配樂。

特徵： 電貝斯和低音提琴都彈奏得相當出色。可以輕快地彈奏低音貝斯，就像彈奏電貝斯的感覺。Alembic的電貝斯是他給人的既定印象，硬質且帶攻擊性的音色為其特徵。另外，有時也會使用次中音低音吉他（Tenor bass）或高八度低音吉他（Piccolo bass），就像彈奏吉他一樣。

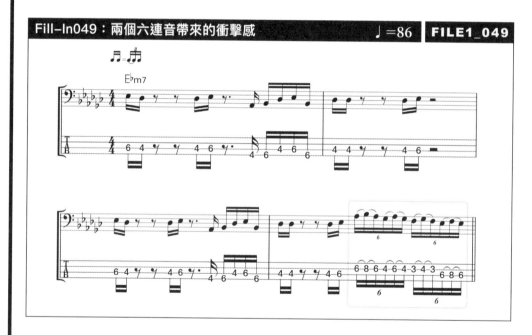

Fill-In049：兩個六連音帶來的衝擊感　　♩=86　　**FILE1_049**

過門解說　這是在放克低音模式（採拖曳節奏（Half-Time Shuffle））的最後，以相疊方式置入的過門。16分音符為1拍中放入6個（六連音），連續2拍便能夠帶來衝擊感。運指方面，由於只使用兩弦，只要習慣速度並不會很困難，因此請務必試試看。在與鍵盤手喬治·杜克（George Duke）的特別合作中，可以聽到以黑人音樂為基底的放克風演奏，請實際聽看看。

音階 / 分解和弦　經過音　速度　指法　節奏

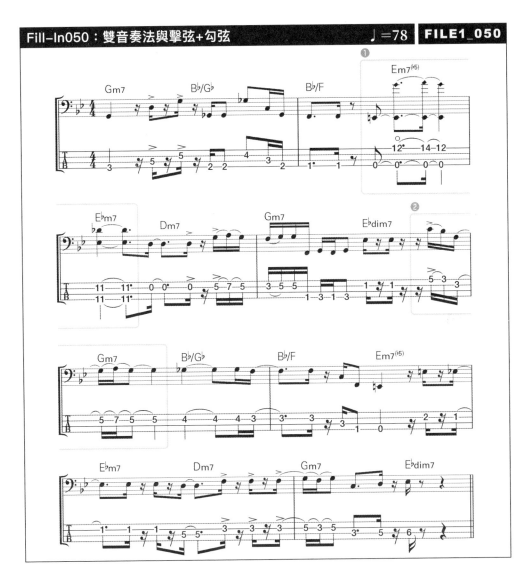

過門解說 帶有融合爵士樂感的和弦進行，節奏也比較緩和的低音旋律。①為雙音奏法但高音部分比較特殊，先在第1弦第12格做出泛音，然後滑至第14格再回到第12格。接下來是E♭m7和弦、發出根音與降七度音的雙音奏法。②為銳利的擊弦加勾弦，在勾弦後的音使用上，Gm7和弦當中，根音與九音之間有利用滑弦連接的部分。最好練習到能夠表現出壓弦的細微差異。

音階／分解和弦

經過音

節奏

指法　　　速度

Anthony Jackson

安東尼·傑克森
正確的節奏與知性的低音旋律

人物：10幾歲開始彈奏鋼琴與吉他，受到詹姆斯·梅森（James Mason）的影響而轉彈貝斯。表演足跡遍布30幾個國家，合奏超過3000首、參與的專輯也達500張以上的頂尖貝斯手。

特徵：早期也曾使用撥片彈奏，後來受到傑佛遜飛船合唱團（Jefferson Airplane）的傑克·卡薩迪（Jack Casady）的影響。現場演奏也經常是坐著演出，具有正確的節奏與知性的低音旋律，有如機器發出的一樣。

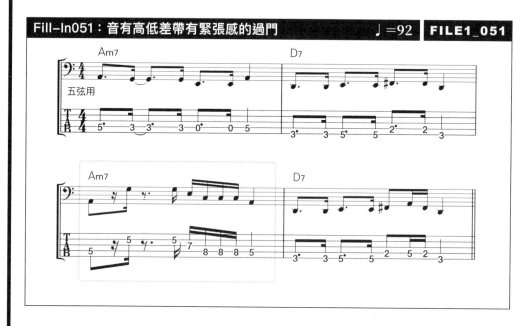

Fill-In051：音有高低差帶有緊張感的過門　　♩＝92　　**FILE1_051**

過門解說　最初使用的6弦貝斯是出於製琴師卡爾·湯普森（Carl Thompson）之手，之後轉為使用Fodera的貝斯。從1981年的紀錄來看，主要是使用6弦。但這裡的TAB譜是5弦用，並不適用6弦，還請見諒。低音旋律是音有如橫向流動般的類型，但過門部分則形成對照之下有音的高低差，16分音符較為密集且帶有緊張感的模式。在Am7和弦下構成根音→降七度音→五音→小三度音→根音的行進動線，也就是使用了分解和弦。

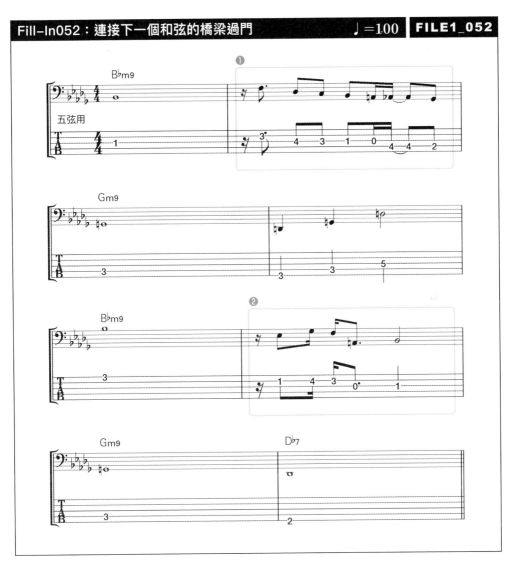

過門解說 和弦的基本是以全音符做出寬廣開放的狀態。過門部分具有橋梁的作用，可以連接至下一個和弦，我們來看一下實際的手法。①為音階下降型的樂句，以B♭m9和弦的五音→小三度音→九音→根音→半音趨近→降七度音→半音趨近（與小六度音同音），連接下一個根音。②也在同樣的和弦下，形成四音→小六度音→五音→半音趨近→根音的行進動線。首先兩種都有16分休止符，且都不是從根音開始。

音階/分解和弦、經過音、速度、指法、節奏

Abraham Laboriel

亞伯拉罕·拉布爾
俐落且安定感的節奏

人物：出身於墨西哥，原本彈奏吉他，大學時轉彈貝斯。參與的錄音及配樂超過4000次以上，是頂尖的錄音室音樂家。他的兒子小阿貝·拉布爾（Abe Laboriel Jr.）是一名錄音室鼓手。

特徵：中音域特別渾厚的音色。節奏俐落，而且具有穩重的安定感。低音旋律的組合是掌握要點的正統模式，但獨奏時有時候也會使用佛朗明哥吉他式的撥弦奏法。

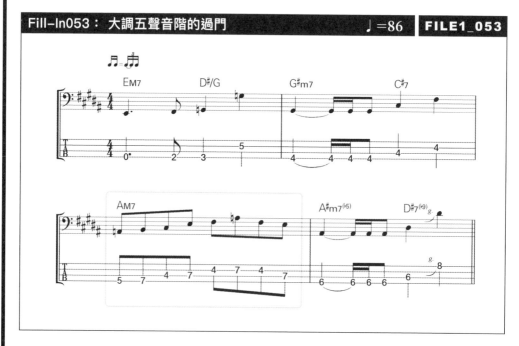

Fill-In053：大調五聲音階的過門　　♩=86　FILE1_053

過門解說 採用拖曳節奏（Half-Time Shuffle）的低音旋律。第3小節的AM7和弦之上是過門式的行進模式。這是直接彈奏大調五聲音階，從根音→九音→大三度音→五音→大六度音→八度音的順序上行，再以大六度音→五音下降。雖然譜面上是8分音符，但音不可以緊黏在一起而是要稍微加上斷音的感覺，在拖曳節奏中非常合適。請參考音檔實際練習看看。

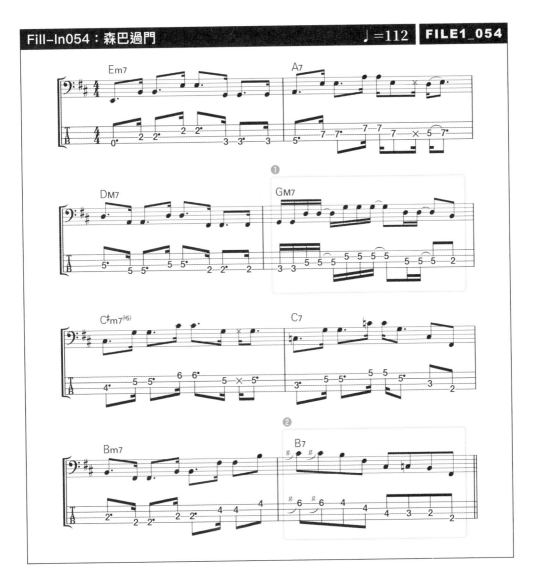

過門解說　墨西哥出生的亞伯拉罕‧拉布爾，很擅長拉丁風味的即興演奏，每每獲得好評。這個低音旋律是森巴模式，過門放在第4小節與第8小節。過門①的音構成由根音與五音、八度音組成的簡單模式，但節奏採16分音符的先行音（anticipation，又稱搶拍），使拍子有向前加速的感覺。過門②以8分音符形成律動較大的下行樂句，即為B7和弦下的九音→根音→五音，然後是低八度的九音→半音趨近→根音→五音的行進方式。

Will Lee

威爾·李
放克貝斯手！

人物：出生於邁阿密、雙親皆是音樂家的家庭。12歲時得到一套鼓組，也曾在搖滾樂團中演奏，不過之後就轉彈貝斯。在布雷克兄弟（Brecker Brothers）的邀請之下前往紐約，正式踏上音樂之路。憑藉頂尖貝斯手的身分參與過的演出不計其數。

特徵：Sadowsky的貝斯帶有硬質偏乾音色，及音符值稍短、富有彈力的節奏是他的演奏特徵。特別是含有16分音符的低音旋律，又使他的特徵更加明顯。從擊弦到指彈，都可以聽到放克感的演奏方式。

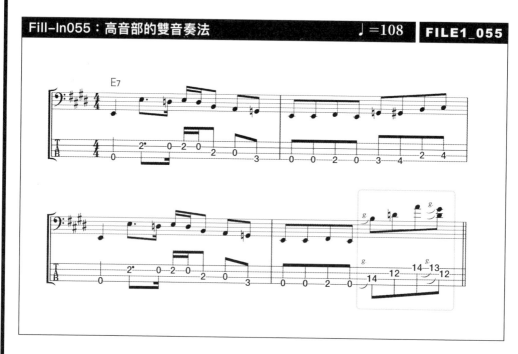

Fill-In055：高音部的雙音奏法 ♩=108 **FILE1_055**

過門解說 這是以威爾森·皮克（Wilson Pickett）的〈Funky Broadway〉為動機的低音旋律。過門部分加入了查克·瑞尼（Chuck Rainey）擅長的雙音奏法樂句。這種會使貝斯手不自覺嘴角上揚、兩種模式結合在一起的模式十分有趣。在E7和弦下，過門構成五音→降七度音→四度，接著是降七度音與最高的大三度音同時發聲的狀態。最好練習到E以外的調也可以彈奏的程度。另外，也想一想小調的話又該怎麼處理。

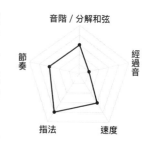

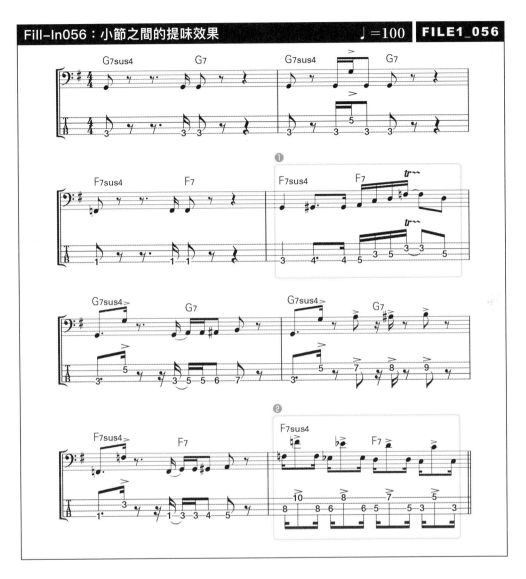

過門解說 這是在16拍子（16 Beat）相當密集的模式中，每4小節就加入分段用的過門。第5小節開始低音旋律也有些許變化，也要留意避免過於單調。過門①為不從和弦的根音開始，在F7sus4→F7和弦的行進中，從九音開始以半音趨近朝大三度音前進，五音→大六度音→根音，然後是顫音→大六度音，這樣的動線十分有趣。過門②也是同樣的和弦行進方式，這裡是以八度音的模式從根音→降七度音→大六度音→五音的順序逐漸下行。

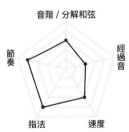

Marcus Miller

馬克思·米勒
高傳真感的擊弦音!

人物:1970年代後半展開職業生涯。身為伴奏參與過500張以上的專輯錄音,因而奠定樂壇地位。90年代開始組自己的樂團,並展開世界巡迴演出。除了貝斯以外,還相當擅長低音單簧管,也曾使用在他的專輯及演出中。

特徵:由製琴師Roger Sadowsky改造、1977年生產的Fender爵士貝斯是他的註冊標誌。由於內建前級擴大器(pre-amplifier)、高傳真(high fidelity／Hi-Fi)感的擊弦音、以及革新的樂句與出眾的安定感,也使得他的演奏方式風靡一時。

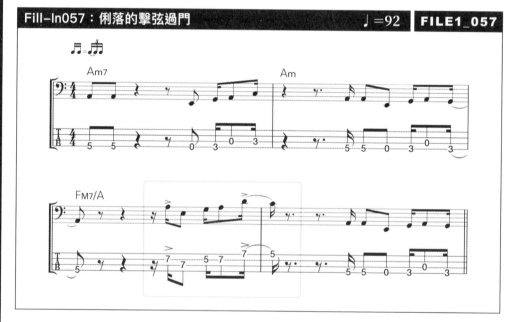

Fill-In057:俐落的擊弦過門 ♩=92 **FILE1_057**

過門解說 低音旋律採用手掌的側面放在琴橋附近的弦上,撥弦時使用拇指的琴橋悶音奏法(右手掌悶音)。不但音符值變短,音色也會變圓滑,非常適合帶有抒情或爵士氛圍的樂音。他有時會使用這種奏法,請實際找出來聽看看。另一方面,過門部分則換成俐落的擊弦。這裡雖形成分數和弦,但FM7=♭VIM7,因此是順階和弦。從A音開始的話,就成為A調自然小音階,以這樣來理解也可以。

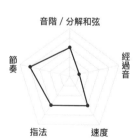

音階／分解和弦

經過音

節奏

指法

速度

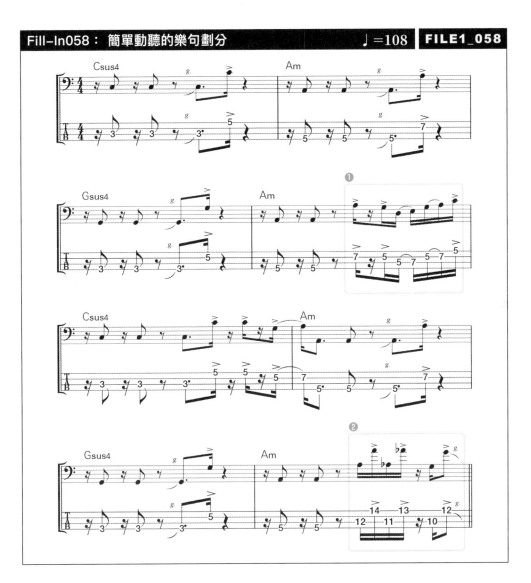

過門解說　過門①為Am和弦下，形成根音→降七度音→四音→五音→降七度音→根音，最後以勾弦形成小三度音的構成。在擊弦奏法中，這種一邊槌弦一邊縱向移動的運指是很常使用的模式，但最好也仔細比較一下馬克思‧米勒的樂句劃分方式與其他的樂手有什麼不一樣的地方。過門②為正統的連續八度音，不過是在比一般高八度的音域上行進，因此相當醒目。從這個範例中可以理解到簡單的模式也能創造出巨大的效果。

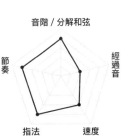

Jaco Pastorius

傑可·帕斯透瑞斯
電貝斯革新的先驅

人物：1976～81年隸屬氣象報告樂團（Weather Report）。除了與瓊妮米雪兒（Joni Mitchell）或派特·麥席尼（Pat Metheny）等人有演奏合作之外，自己的大樂團也很活躍。作編曲家的身分也獲得很高的評價。因捲入俱樂部鬥毆，頭部受重創的關係，35歲便英年早逝。

特徵：Fender的無琴格爵士貝斯是他的註冊標誌。16分音符的高速低音旋律、以及將泛音或雙音奏法加入各種地方的創新做法，都是把電貝斯推向獨奏樂器領域的關鍵。

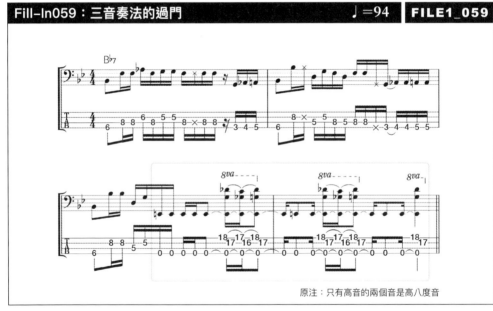

Fill-In059：三音奏法的過門　　　　　　　♩=94　**FILE1_059**

原注：只有高音的兩個音是高八度音

過門解說 這個低音旋律是傑可擅長的模式，在各種歌曲中都能聽到相似的部分。過門部分為3音同時發聲的重音奏法（三音奏法）。B♭7和弦上彈奏的是，從低的地方開始的E音、G音、D♭音，且各自為升十一度音、大六度音、升九度音（D♭=C♯），因而形成含有引伸音、緊張感高漲的聲音。由於最低音為E音，也可以想成三全音代理和弦為E7，這時的3音可理解為根音、升九度音、大六度音。

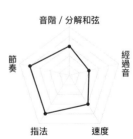

音階／分解和弦

節奏

經過音

指法

速度

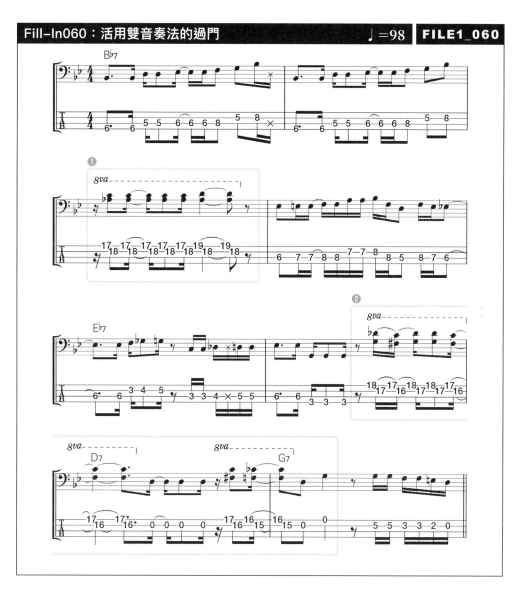

過門解說 這也是很有名的低音旋律。一起來看這之中展開的雙音奏法（雙重音奏法）。①是彈奏B♭7和弦上的A♭音與C音，各自為降七度音與九音。第3拍只有最上面的C音移動到D音，九音變成大三度音。②為E♭7和弦中的G音與D♭音（大三度音與降七度音）發出聲音，下一個半音之下的D7和弦為2音同時下移半音。請注意這裡的根音是採用開放弦。下一個G7和弦為前面的2音再次降半音，不過很順利變成降七度音與大三度音。

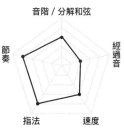

音階／分解和弦

經過音

速度

指法

節奏

Tal Wilkenfeld

塔爾·威爾肯菲爾德
兼具技巧與放克感的女性貝斯手

人物：澳洲出生的女性貝斯手。高中輟學後為了學習吉他而前往美國，但很快又轉為學習貝斯。畢業於洛杉磯的音樂學校，18歲前往紐約發展。因參與奇克·柯瑞亞（Chick Corea）還有傑夫·貝克（Jeff Beck）的巡演而一躍成名。

特徵：Sadowsky bass的代言人。擅長使用兩指的指彈、音色溫暖有力道，節奏有著女性特有的柔軟度。他的專輯帶有濃厚的技巧性融合色彩，也會演奏變拍子或複雜的齊奏等。

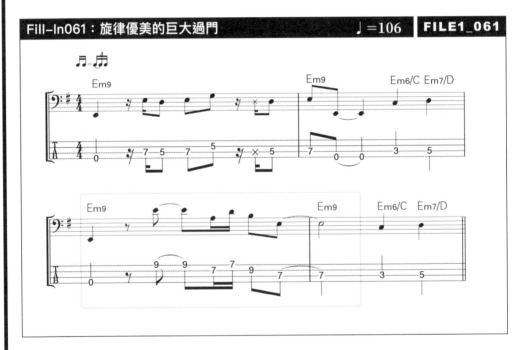

Fill-In061：旋律優美的巨大過門　♩=106　**FILE1_061**

過門解說　這是E小調的放克感低音旋律。正因為有確實協調基本的模式，才能賦予後面的過門意義。雖有很厲害的技巧，但不會炫技，而會視各種情況使用技巧，是相當有品味的貝斯手，請實際找專輯來聆聽吸收學習。出現在第3小節的過門比基本模式占了更大的長度，且為更有旋律感的表現，特別是跨到第4小節的E音為8分+2分音符，給人音符值長的印象。

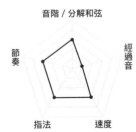

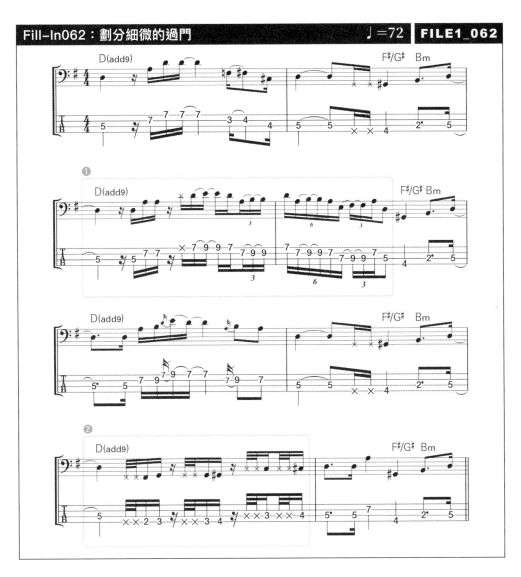

過門解說　這是在節奏較為緩慢、具有擴展性的低音旋律當中，展開劃分細微的過門。①的節奏包含16分的連音，所以難免給人很難的印象，實務上運指是以第7與第9琴格為主的簡單模式。還有無法明確譜寫在譜面上的節奏詮釋方式、以及特意搖晃節奏的效果，請實際聽音檔感受一下這其中的滋味。②雖然出現32分音符，但節奏不快，彈奏起來其實並不困難。這裡的悶音具有賦予慢速樂曲一些速度感的作用。

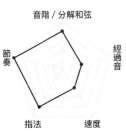

音階 / 分解和弦
經過音
節奏
指法
速度

Nico Assumpção

尼克·阿宋森
擅長6弦貝斯的技巧演奏家

人物：出身於聖保羅，10歲開始玩原聲吉他，16歲時轉彈貝斯。1970年代在紐約展開音樂生涯，曾與派特·麥席尼（Pat Metheny）和渡邊貞夫同台演出。1982年移居里約熱內盧，為代表巴西的貝斯手之一。

特徵：擅長彈奏6弦貝斯，不只拉丁也會融入爵士或放克的要素，除了指彈或擊弦的技巧很精湛之外，就連和弦、點弦也都相當熟練，堪稱技巧演奏家。音色偏中域與高域，帶有清爽印象感。低音提琴的技巧也很屬害。

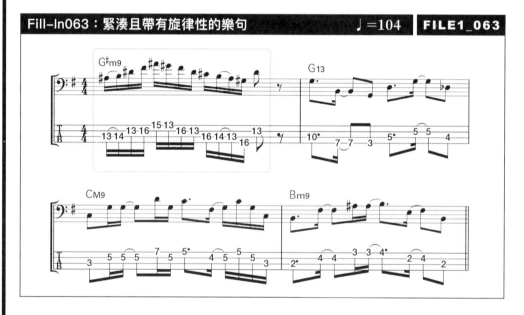

Fill-In063：緊湊且帶有旋律性的樂句　♩=104　**FILE1_063**

過門解說　曲子的調為E小調，譜面是重點擷取其中一部分。譜例從第1小節開頭就是過門，但實際上是曲中的部分。尼克·阿宋森有時候會插入以16分音符譜曲、緊湊且帶有旋律性的樂句。和弦雖然為G♯m9，但不管從樂句或從把位來看，都可以想成是BM7和弦。這樣就稱為平行調，基本的和弦若為小調，可換成小三度音上的大和弦（像是Am7＝CM7）。

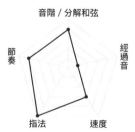

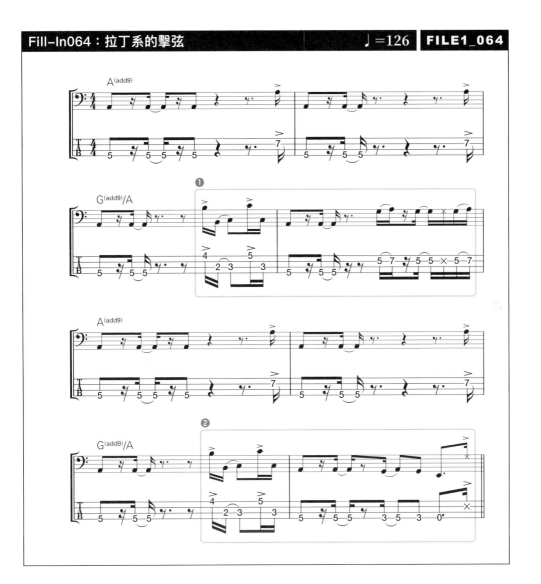

過門解說　這位先進的拉丁貝斯演奏家，在使用電貝斯演奏時，會融入R&B、放克、爵士的要素。這裡是在擊弦演奏中設計一段過門。①為八度音的模式，但從勾弦開始。由於很難掌握第3拍的8分反拍的時機，所以是練習的重點。②同樣是從八度音模式開始、往4弦開放E音行進的樂句。在反覆的和弦進行上，或段落之間插入過門時，也要思考一下以哪裡做為著陸點(最低音)。

LATIN

Andy Gonzalez

安迪‧貢札雷茲
身為樂團支柱的傳統主義者

人物：1960年代從紐約發跡的拉丁貝斯演奏家。除了和親兄弟傑瑞‧貢札雷茲（Jerry Gonzalez）合作之外，也經常與迪吉‧葛拉斯彼（Dizzy Gillespie）、狄托‧龐特（Tito Puente）等拉丁樂界的重量級音樂家同台演出。

特徵：主要使用低音提琴，還有很適合彈奏拉丁樂的Ampeg製的Baby bass。可以說他是為了守護傳統而刻意不用電貝斯。以正確的節奏與適當的低音旋律，讓樂曲搖擺，穩固地扮演樂團支柱的角色。

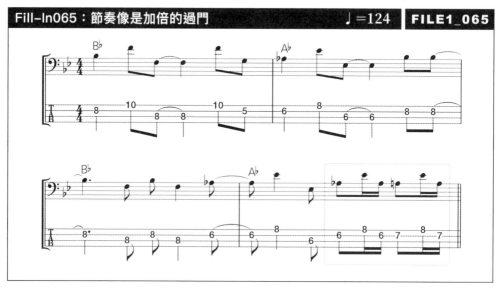

Fill-In065：節奏像是加倍的過門　　♩=124　**FILE1_065**

過門解說 反覆兩種和弦的拉丁低音旋律。音的使用以根音與五音為主來延伸的簡單形式。不過，節奏還是很出色。想嘗試拉丁的人最好先記住稱為「梆子」的非洲古巴音樂的節奏。有興趣的人請翻閱我的另外一本著作《低音旋律不再猶豫不決》（編按：原書名為『ベースラインで迷わない本』，截至本書出版前尚無中譯本）的第76頁。過門部分使用16分音符，只有這裡有節奏加倍的感覺。第4拍的A音為半音趨近，是用於接回下一個B♭和弦。

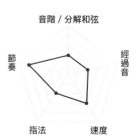

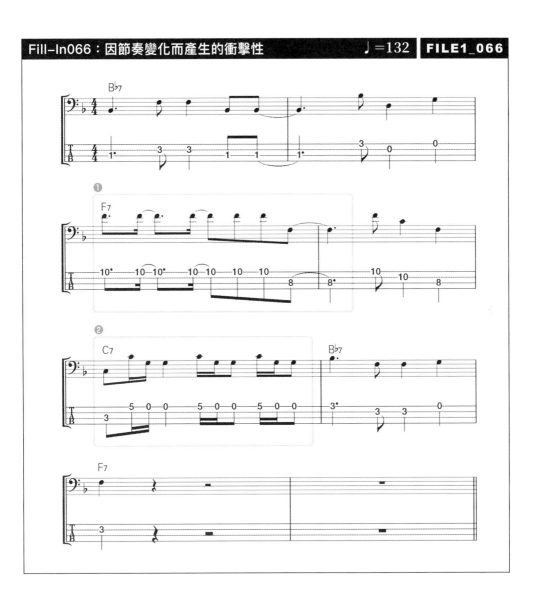

過門解說　TAB譜為低音提琴的運指方式，而且是預設使用Baby bass所以標記成開放弦的奏法。過門①的音程只反覆根音的F音，且刻意偏離拉丁模式的節奏。只是變化節奏就能使過門充分發揮作用，是重點所在，請留意一下。②也是同樣偏離拉丁模式的節奏。放入細碎的16分音符，音程在C7和弦上，只有根音與五音。請把這種不用改變音程，只是變化節奏便能創造十足衝擊性的方式記下來。

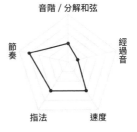

音階／分解和弦

經過音

節奏

指法　　速度

Alex Malheiros

亞歷克斯·馬列洛斯
支撐Azymuth三重奏的清爽音色

人 物：巴西的爵士放克、融合爵士「Azymuth三重奏」的貝斯手。樂團活動從1970年代開始，80年代因一首日本廣播節目的主題曲而爆紅。現在仍是DJ很常使用的音樂，他們的音樂在俱樂部也十分有名。

特徵：中音明顯的清爽音色。慢慢地改變反覆的低音旋律，使曲子漸漸高漲為其特徵。近年的影片可以一睹他彈奏Tajima製（80年代日本人在巴西創業的製造商）的5弦貝斯的英姿。

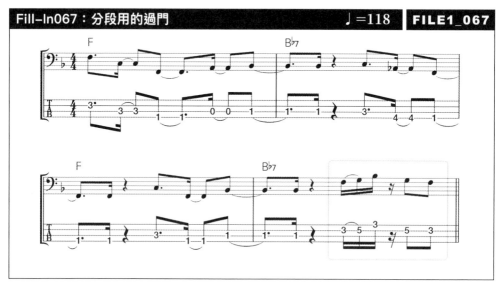

Fill-In067：分段用的過門　　　　　　　♩=118　　FILE1_067

過門解說　由非洲古巴貝斯的基本節奏「Tumbao」為底的低音旋律。主要使用由根音、3度、5度的和弦內音（chord tone）組成的簡單模式，但先行音（anticipation，又稱搶拍）化的節奏可以強力推使曲子前進。特別是和弦變換的地方，由於會用先行節奏彈奏該和弦的關係，因此要熟練這種節奏。過門用反覆的節奏與和弦做為段落轉折處使用，音數雖然不多但十分有效。在B♭7和弦下，以五音→大六度音→根音逐漸上行，再以大六度音→五音慢慢下行。

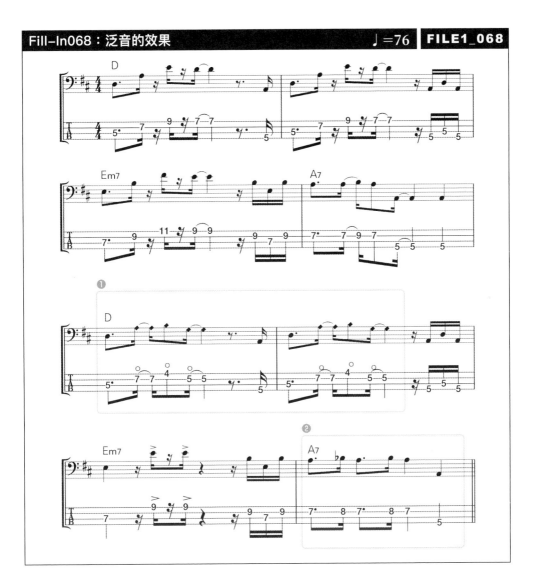

過門解說　藉由使用根音、五音、還有九音，使音域廣闊且和聲受到重視的低音旋律。為了使其擴張的過門①使用了泛音。泛音的奏法不採壓弦，而是輕碰琴格上的弦。觸碰到的琴格數請參照TAB譜。泛音部分的音構成為D大和弦下的五音→大六度音→根音，並不特別，但獨特的倍音可帶來醒目的效果。②為A7和弦上反覆根音與降九度音。

音階／分解和弦

經過音

節奏

指法　　　速度

LATIN

Bobby Valentin

鮑比·范連堤
重視協調「背裡出力的無名英雄」

人物：出身於波多黎各的貝斯手。從小開始玩吉他，高中時演奏小號。1963年加入狄托·羅德里格斯（Tito Rodríguez）的樂團，從此展開樂手生涯。因某次替未到場的貝斯手上台演出，成為他轉彈貝斯的契機。

特徵：主要彈奏電貝斯。起音具有圓滑貝斯特有的平穩音色。低音旋律為反覆相同的模式，幾乎不插入過門。屬於從根本支持樂團且重視律動（groove）的類型。從影片可以看到他演奏Ampeg製AEB-1的身姿。

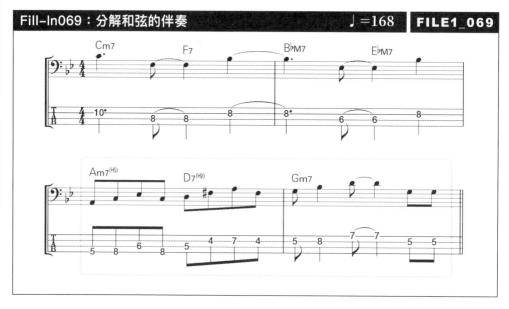

Fill-In069：分解和弦的伴奏 ♩=168 **FILE1_069**

過門解說 素有貝斯王之稱。請務必實際聆聽音源，感受一下不斷反覆模式、富有律動的樂句。找出過門雖不容易，這裡是忠實呈現和弦的分解奏法。Am7$^{(\flat5)}$和弦為根音→小三度音→降五度音→小三度音，接著的D7$^{(\flat9)}$和弦則為根音→大三度音→五音→大三度音。第4小節的Gm7和弦，形成根音→小三度音→五音→根音的構成。分解和弦在任何情況都很重要。

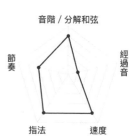

音階 / 分解和弦
節奏
經過音
指法
速度

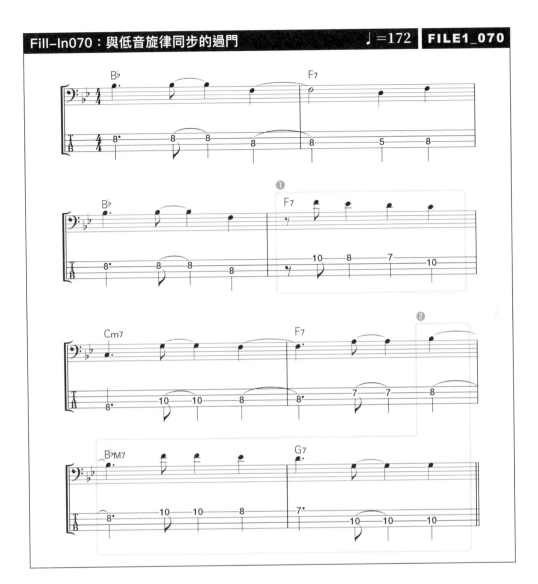

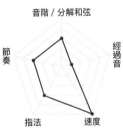

過門解說　以騷莎（Salsa）音樂關係深厚的「Tumbao」為基礎的低音旋律。第4拍為先行出現下一個和弦。這裡的過門並不花俏，說是低音旋律的一部分也可以的過門。①為F7和弦，音階下行的類型。②開頭的B♭音為F7和弦的第4拍，但因為下一個B♭M7和弦已經先行出現，所以音的構成變成根音，接著是五音→四音。然後G7和弦為五音→根音。利用和弦內音（chord tone）完美連接和弦的變換。

音階／分解和弦

經過音

節奏

指法　速度

Michael Anthony

麥可·安東尼
力道強大沒有多餘的演奏

人物：范海倫合唱團（Van Halen）的第一代貝斯手。雖然是左撇子但會以右撇子的方式來演奏。受到傑克布魯斯（Jack Bruce）與約翰·保羅·瓊斯（John Paul Jones）、哈維·布魯克（Harvey Brooks）的影響深遠。本身也擅長和聲。在舞台上具有一口氣喝下傑克丹尼爾威士忌的演出魄力。

特徵：屬於沉穩建立基礎的類型。低音旋律幾乎沒有多餘累贅部分、簡單有力。他不是會把過門插入段落變化、或靠旋律製造過門效果的類型，大多都由吉他來助奏。

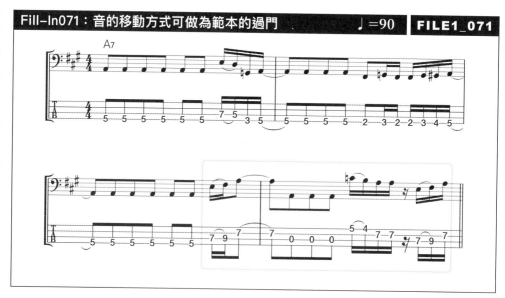

Fill-In071：音的移動方式可做為範本的過門　♩=90　FILE1_071

過門解說　基本上大多是貫徹旋律的使用，但我們來看一下他在處理過門時會使用什麼樣的奏法。第3小節的第4拍為了連接八度上的根音，所以會經過五音→大六度音。雖然說起來很簡單，但很適合做為初學者學習音如何移動的範本。從第4小節的第3拍開始變成16分音符，也更像是過門的動線。A7和弦為升九度音→還原九音→根音，接著是五音→大六度音→根音的構成。TAB譜的運指請調整成自己覺得好彈的方式。

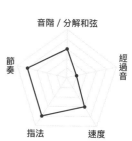

音階 / 分解和弦
經過音
速度
指法
節奏

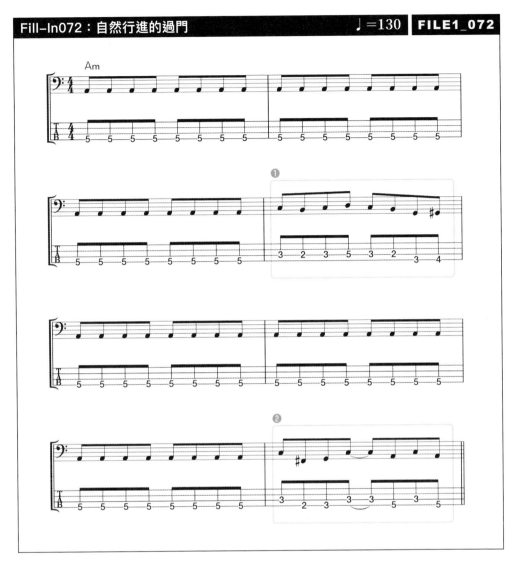

過門解說 就算只彈根音，只要做好律動確立低音聲部，便能襯托曲子。請記住唯有這項條件滿足了，過門才能成立，並非絕對必要的東西。①與②是在只有根音的伴奏插入簡單的旋律過門效果。這裡是刻意不要凸出，維持低音旋律的底部感。只是自然行進的低音，就十分有效果了。

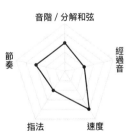

Adam Clayton

亞當·克雷頓
有如匍匐在地板上的渾厚低音

人物：來自愛爾蘭的搖滾樂團「U2」的貝斯手。15歲開始玩貝斯，與高中時代的團員持續活動至今。除了U2的演出以外，也曾演奏電影《不可能的任務（Mission：Impossible）》（1996年）的主題曲。

特徵：有分撥片彈奏與指彈，不管哪種演奏方式都能奏出有如匍匐在地板上的渾厚低音。雖然稀少，但偶爾也會使用擊弦。在舞台上不是會全場跑的類型，比較有支撐整個樂團合奏的印象。

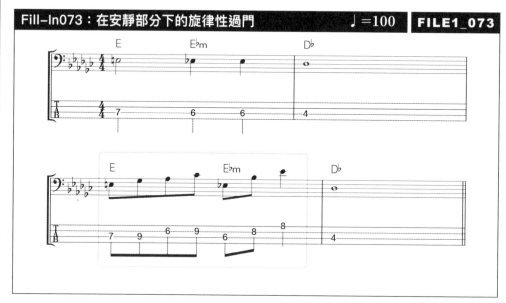

過門解說 只要想成是曲中的間奏部分、例如8拍子（8 Beat）且帶有攻擊性的低音旋律，但在場景轉為寧靜的地方所使用的過門即可。旋律以大音符值為動線終止的方向，過門部分帶有旋律性的變化。「安靜下來→旋律優美地移動」的構成雖然是在稍短的4小節中進行，但可以帶來故事有了展開的感覺。從音方面來說，E大調和弦為根音→九音→大三度音→五音，接著E♭m和弦為根音→五音→八度音，非常簡單的模式。

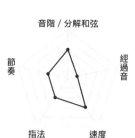

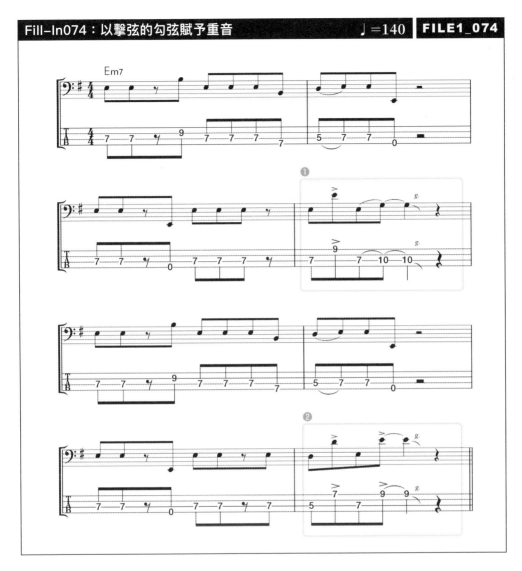

過門解說　這是在8拍子的搖滾中，融入放克要素的擊弦低音旋律、以及利用勾弦賦予重音的過門。亞當·克雷頓風格的低音旋律在我的另一本著作《低音旋律不再猶豫不決》（編按：原書名為『ベースラインで迷わない本』，截至本書出版前尚無中譯本）也有提到，過去由於不清楚他的演奏手法，因此我是從音色判斷，主要以撥片演奏，並且只在重音部分使用勾弦。不過，近年在網站上已經可以找到他的現場演出影片，經確認是使用擊弦來演奏。數量雖然不多但意外的有以擊弦演奏的樂曲，不妨找來聽聽看。

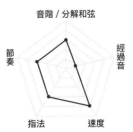

Flea

「跳蚤」麥克·巴扎里
以短音符值強調放克感

人物：嗆辣紅椒合唱團（Red Hot Chili Peppers）的貝斯手。出身於澳洲、因父母工作的關係移居美國。9歲開始學習小號，目標是成為爵士樂手。高中時代認識嗆辣紅椒的團員，在團員的影響之下，慢慢展現搖滾樂的天賦。

特徵：雖然是使用指彈，但帶有偏向中音輪廓的清晰音色。以稍微短的音符值強調放克感。擊弦時姆指朝下，用中指勾弦為其特徵。舞台上的誇張動作魅力十足，有時候也會演奏小號。

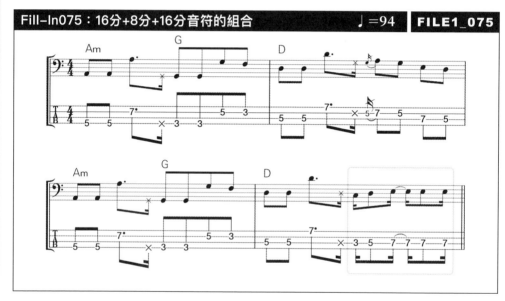

Fill-In075：16分+8分+16分音符的組合　　♩=94　　**FILE1_075**

過門解說　從自由的低音旋律可以聽到各式各樣的音樂元素。特別是R&B或放克味道濃厚的歌曲占多數，音樂中完美地融合龐克或搖滾元素。譜例為速度中等的低音旋律，只看這樣的話，就像是摩城唱片風格（Motown）的低音旋律。過門部分的節奏為連續16分+8分+16分音符的組合，之間由連結線連接，形成強調弱拍的形式，並且呈現出速度感。音的構成為D大調和弦下，形成降七度音→根音→九音的動線。

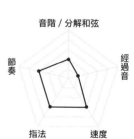

音階 / 分解和弦

節奏

經過音

指法

速度

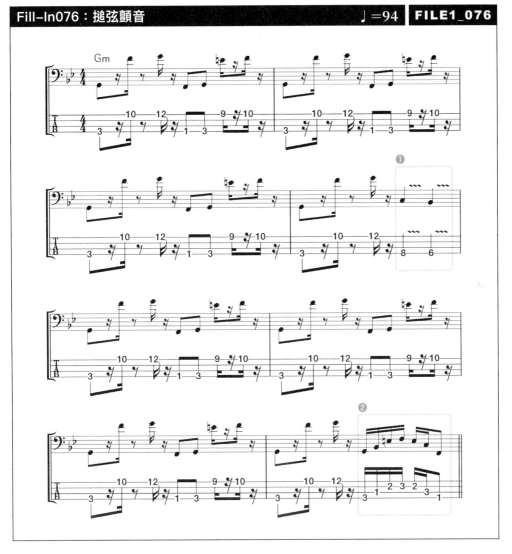

過門解說 低音旋律全部使用較短的音符值。然後，音程寬度大、在低把位到高把位之間來回運指。一般而言，高音側會降八度演奏，但這裡刻意往高音的地方為其特徵。過門①雖然只有2個音，但摃弦顫音使得輕重分明。TAB譜為4弦的中把位使用壓弦，因為中把位比較容易彈奏顫音。②為Gm和弦下，構成根音→降三度音→大六度音→降七度音，然後是大六度音→四音→降七度音的行進動線。

音階 / 分解和弦

節奏

經過音

指法

速度

ROCK/POPS

Tom Hamilton

湯姆‧漢密爾頓
受到ＵＫ搖滾影響深遠、相當安定的貝斯演奏

人物： 美國硬式搖滾樂團的代表史密斯飛船（Aerosmith）的貝斯手。12歲開始彈奏吉他，14歲時轉彈貝斯。出道至今40年，2006年、2011年為了治療癌症曾一度暫停所有活動，不過現已復出。

特徵： 受到約翰‧保羅‧瓊斯（John Paul Jones）、保羅‧麥卡尼（Paul McCartney）、約翰‧艾力克‧恩特維斯托（John Alec Entwistle）的影響很深。舞台上經常會依據曲子更換貝斯。雖然沒有很花俏的動作，不過可以清楚聽到很穩定的貝斯聲線。

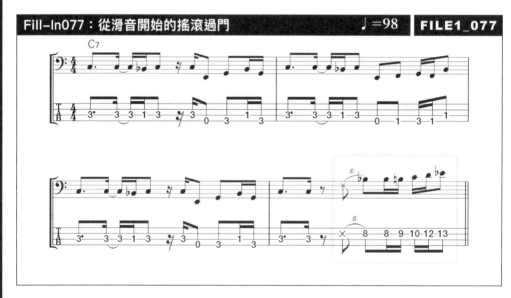

Fill-In077：從滑音開始的搖滾過門　♩＝98　**FILE1_077**

過門解說　單一和弦合奏的搖滾貝斯模式，譜面分割細微、呈現增強搖擺的韻律感。譜面上並沒有標記16分音符採跳躍式減半時值的拖曳節奏（Half-Time Shuffle），不過8拍子（8 Beat）的節奏中，稍微的跳躍感可以增加律動（groove）。TAB譜的過門部分，採取不移動弦、只彈奏2弦的方式，請找出自己容易彈奏的方式。音的構成為C7和弦下，形成降七度音→半音趨近→根音→九音→升九度音的行進動線，當中也包含引伸音（tension）。以滑音開始的地方也是亮點。

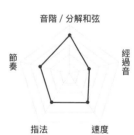

音階／分解和弦

節奏

經過音

指法

速度

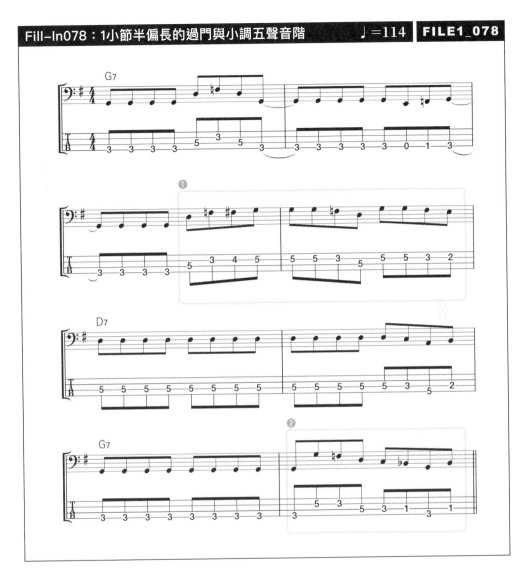

過門解說　堪稱王道的8拍子搖滾貝斯。牽涉弦移動的第5格無法確實壓弦時，也可以使用開放弦（雖然音色也會因而改變）。特別常發生在撥片彈奏的時候。過門①是為了連接到下一個和弦，長度到1小節與2拍，形成一個很大的動線變化。跨小節時通常會用先行音（又稱搶拍），但這裡刻意不用（沒有連結線）為其特徵。②為G7和弦加入升九度音，變成帶有藍調味的過門。

音階 / 分解和弦

經過音

節奏

指法

速度

Neil Murray

尼爾·莫瑞
富有多樣性、品味良好的過門

人物：出身於蘇格蘭。受到傑克·布魯斯（Jack Bruce）、提姆·伯格特（Tim Bogert）、詹姆士·賈默森（James Jamerson）的影響深遠。1970年代後半成為白蛇樂團（White snake）的成員，而聲名大噪。曾經是日本搖滾樂團VOW WOW及黑色安息日（Black Sabbath）的團員。

特徵：使用2根手指的指彈，是帶有實心感、穩定的音色。節奏也很緊實，固定音型中穿插的過門富有多樣性，相當有品味。白蛇樂團的各張專輯中也能清楚聽到他的演奏。

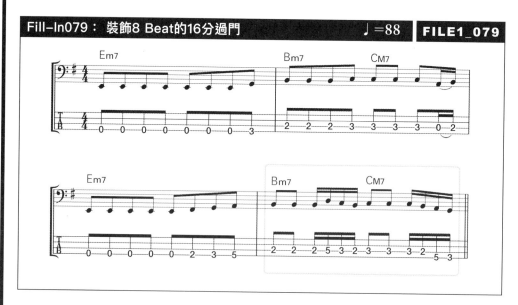

Fill-In079： 裝飾8 Beat的16分過門　　♩=88　**FILE1_079**

過門解說　當低音旋律是以8分音符組成，過門也同為8分音符彈奏的話，只有音程改變對整體而言並沒有太大的變化。特別是中等速度以下的8拍子（8 Beat）更是明顯，無法期待過門效果。這裡是每拍中出現8分音符與16分音符，形成速度感不會下降的構成。音的使用方面，Bm7和弦為根音→小三度音→弗利吉安調式（Phrygian）的降二度音，接著的CM7和弦，則構成根音→大七度音→大六度音→五音的行進動線。

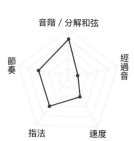

音階 / 分解和弦
經過音
節奏
指法
速度

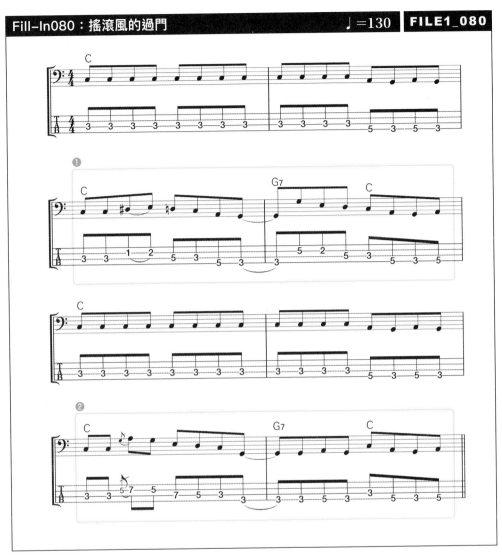

過門解說　以大調系的明亮和弦進行展開、帶有搖滾風的過門。①的特徵為出現在第2拍的D♯音。雖然會接到下一個音（E音）解決，但這個音具有獨特的藍調氛圍。可以將C和弦當做C7，也可以想成是升九度音的音。下一個小節的開頭為8分音符的先行音（anticipation，又稱搶拍）。藉由和弦的先行產生前進的動力（forward motion），樂句也因此產生速度感。在②中也同樣運用了先行音，練習時請留意一下。

音階 / 分解和弦
節奏
經過音
指法
速度

Pino Palladino

皮諾·巴拉迪諾
擅長無琴格貝斯的擊弦等，想法自由的音樂家

人物：14歲開始玩吉他，17歲轉彈貝斯，彈1年後開始使用無琴格貝斯。1970年代展開樂手活動，80年代因參與保羅楊（Paul Young）的大紅歌曲而受到關注。從搖滾、藍調到新靈魂，可以說他的演奏具有相當廣闊的音樂性。

特徵：無琴格的樂音曾是他在80年代的標誌。從他的音樂可以聽到使用八音效果器的合成器貝斯音，或以獨創的無琴格貝斯彈奏的擊弦音。現在大多使用有琴格的電貝斯。

Fill-In081：維持八度音狀態的下降滑音　　♩=102　**FILE1_081**

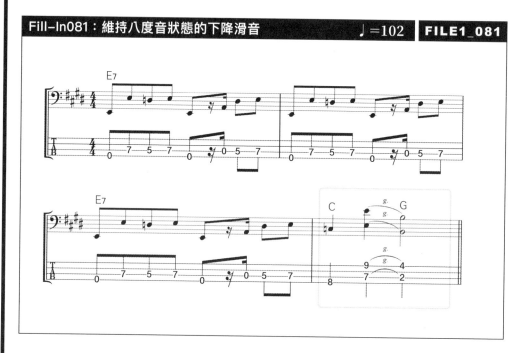

過門解說　以8分音符為主的擊弦模式之後，插入大動態的下降滑音過門。音數不多，且不使用高的音域，是以組合完全不同的形式來完成過門的良好例子。不是利用單音，而是保持在八度音狀態之下的下行滑音也是特徵之一。參考樂曲是以無琴格貝斯演奏擊弦，十分有趣，請挑戰看看。音的構成在C和弦下，形成根音→大三度音的八度音的形式，其後直接降至G和弦的大三度音。

音階 / 分解和弦

節奏　　　　　經過音

指法　　速度

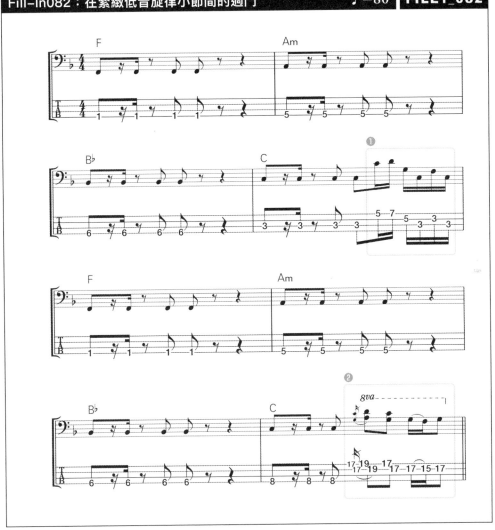

過門解說 藉由反覆只有根音的節奏模式，製造緊湊的低音旋律。在小節間的兩個不同類型的過門。①為放入16分音符帶有合成器貝斯感的動線，需要快速移動把位。在C和弦下，形成根音→九音→五音→八度音下的根音→四音→根音。另一方面，②以高把位的雙音奏法展開，和弦與①相同，高音側為九音→根音，低音側為大六度音→五音的行進，單音以五音→四音→五音變化，運指部分沒有①困難。

音階／分解和弦

節奏　　　　　經過音

指法　　　　　速度

Billy Sheehan

比利·席恩
在高超技巧之下的正統派

人物：以塔拉斯（Talas）樂團在家鄉（紐約州水牛城）展開樂手活動，高超的技巧備受關注。1980年代中期以大衛·李·羅斯（David Lee Roth）的樂團一員而一躍成名。在那之後又加入大人物（Mr. Big）、菸酸（NIACIN）等樂團，是搖滾界的技巧派貝斯手。

特徵：深受提姆·伯格特（Tim Bogert）的影響。使用可以將附在琴頸後端通稱「低音拾音器」，與一般拾音器分開輸出的特殊貝斯。可發出膨脹而溫暖的低音。背帶長度短，因此貝斯的位置偏高。

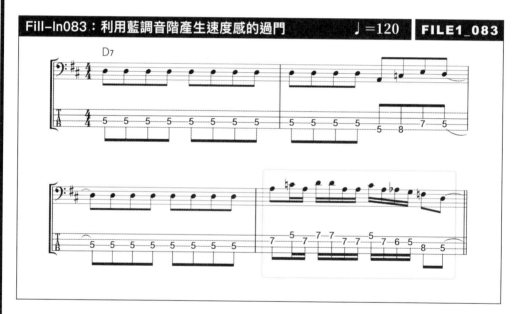

Fill-In083：利用藍調音階產生速度感的過門　♩=120　**FILE1_083**

過門解說　出現在8拍子（8 Beat）的貝斯固定音型中，具有速度感的16分音符過門。D7和弦上的起頭2拍為五音→降七度音→五音→八度音→五音，接著是降七度音→五音→降五度音→四音→升九度音→根音，在小調五聲音階中加入降五度音的藍調音階。樂迷往往都關注他的點弦或3指撥弦等高超技巧，但實際看一下低音旋律或過門部分，就會發現大多都非常正統且正中要點。

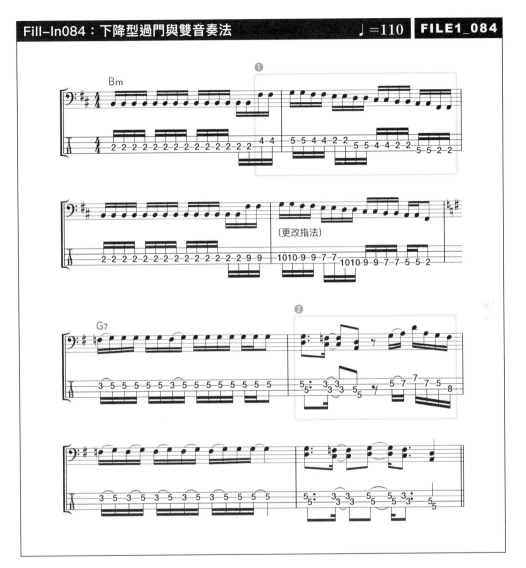

過門解說　①是在高速的固定音型中插入下降型的過門。第4小節也出現同樣的模式，但TAB譜的運指方式有變更，請參考譜面。想要更有搖滾味的話，與其縱向移動（弦），橫向（琴格）大幅移動比較能使音的連接發揮出魄力感。比利·席恩常使用下降型的過門，不妨把他的音樂找出來確認一下。②為4度音程的雙音奏法，16分音符的過門組合。這裡的雙音奏法經重新改編後也出現在第8小節。

音階/分解和弦
經過音
速度
指法
節奏

Sting

史汀
富有黏性的音色與毫無多餘的演奏

人物：1970年代後半，以警察合唱團（The Police）的貝斯手兼歌手的身分活躍於樂壇。在警察合唱團停止活動之後，便開始專注於個人活動，很積極地招募爵士音樂家而受到矚目。同時也很關心熱帶雨林的保護及人權保護、捕獵海豚等議題，常出席相關的活動。

特徵：警察合唱團的時代會在旋律中大量融入雷鬼的要素。以撥片、指彈來區別使用無琴格貝斯與低音大提琴。富有黏性的音色，加上歌聲也如同他的貝斯一樣簡單、毫無多餘部分。掌握要點的演奏獲得相當高的評價。

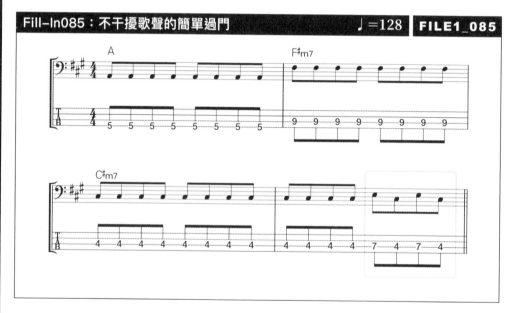

Fill-In085：不干擾歌聲的簡單過門　　♩=128　**FILE1_085**

過門解說　低音旋律以8分音符組成，可以說沒有比這個更簡單的模式了。第4小節最後出現的過門是為了要分段，這裡也是只有小三度音與根音的2個音的變化，相當單純。就算不放入很多的音、或改變節奏，過門也能充分發揮其功用。當有歌聲的時候，會干擾歌聲的旋律往往有抵觸的傾向，但史汀是邊彈邊唱，所以很自然地形成沒有多餘的演奏。建議初學者一定要仔細觀摩這個部分。

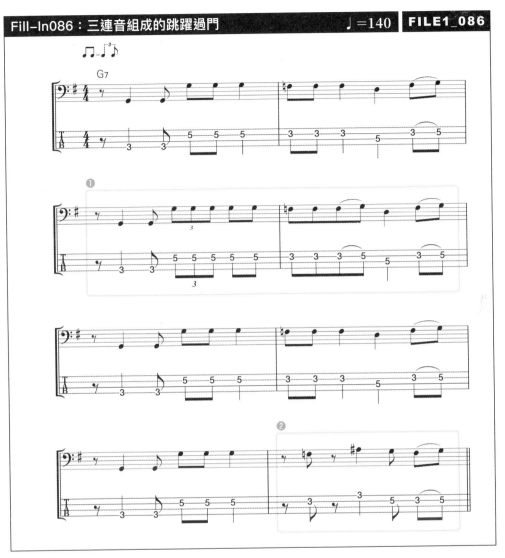

過門解說 在搖滾的節奏中加入雷鬼要素的旋律。8分音符以三連音跳躍行進，這種跳躍的律動請聆聽音檔確認一下。①的構成與譜例第1段幾乎相同，但第3拍的節奏變為三連音。這是當曲子是以反覆相同的低音模式成立時，即使音程不動、只改變節奏，也能充分達到過門作用的良好例子。另一方面，②屬於明顯的過門類型。G7和弦下形成降七度音→升九度音→根音→降七度音→根音的動線，使用引伸音的升九度音為其特徵。

音階／分解和弦
經過音
節奏
指法
速度

ROCK/POPS

John Taylor

約翰‧泰勒
含有放克或迪斯可味道深具魅力的演奏

人物： 英國遊行搖滾樂團「杜蘭杜蘭（Duran Duran）」的貝斯手（成團時的成員）。樂團在新浪漫主義的潮流中是相當重要的象徵，也是MTV熱潮的推手。高個頭加上帥氣的外表，在日本也是樂迷心目中的偶像。

特徵： 深受貝拿爾‧愛德華（Bernard Edwards）與保羅‧賽門森（Paul Simonon）的影響。八度音的低音旋律、指彈中的擊弦勾弦奏法也是特徵之一。從他的音樂可以清楚聽到頑強的無琴格貝斯的聲音。Aria Pro II的貝斯也成為他的代名詞。

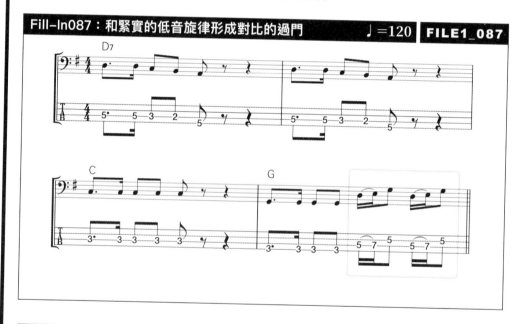

Fill-In087：和緊實的低音旋律形成對比的過門　♩=120　**FILE1_087**

過門解說　過門就出現在活用間隔的緊實低音旋律的最後。模式中原本是休止符的部分，改以插入過門恰到好處地補滿間隔。D音到E音的變化可使用槌弦。音的構成在G大調和弦下，形成五音→大六度音→根音的行進動線。節奏由兩個16分音符與8分音符組成，並連續這樣的組成。帶有放克或迪斯可元素的演奏是他的招牌特色，在他的演奏中還可以聽到不同表情的滑音、或是無琴格貝斯演出，請務必聆聽感受一下。

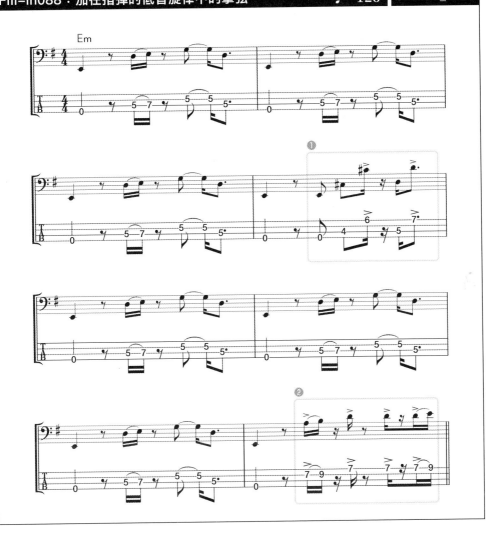

過門解說　在指彈的低音旋律中加入擊弦的過門，是約翰·泰勒非常擅長的手法。兩邊都是從手指開始擊弦，手指回復的動作需要相當迅速。①為八度音的模式，Em和弦中形成大六度音→降七度音的行進方式。小和弦使用了大六度音，因此成為多里安調式。D音的勾弦放在16分音符的輕音，是練習時的重點。

②為同個和弦，形成四音→五音→降七度音→根音的行進動線。與①一樣都有D音的勾弦，不過由於是連續出現的關係，節奏的時間點也不容易掌握。

音階／分解和弦

經過音

速度

指法

節奏

ROCK/POPS

Adam Blackstone

亞當·布萊克史東
HIP-HOP藝人的指名樂手

人物：2000年以降，以費城為主要的活動演出據點。因教會的關係而喜歡上音樂。從小學習鋼琴與鼓，高中時期才開始彈奏貝斯。多次與傑斯（Jay-Z）、肯伊·威斯特（Kanye West）、阿姆（Eminem）等嘻哈歌手合作演出。

特徵：以粗大溫暖的低音支撐著樂團的類型。低音旋律強烈受到70年代靈魂系貝斯手的影響。他的身分不只是貝斯手，也是一名音樂總監、音樂製作人，經常參與整個表演的決策也是其特色。

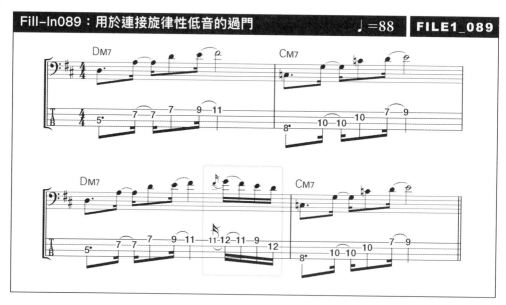

Fill-In089：用於連接旋律性低音的過門　♩=88　**FILE1_089**

過門解說　涵蓋低音域到高音域所有旋律性的低音句型，以及出現在連結兩小節用的過門。低音旋律使用滑弦技巧，為的是可以很滑順地彈奏整體。過門部分為DM7和弦下，形成四音→大三度音→九音→根音的逐漸下降形式。四音前加入大三度音的裝飾音，這裡是固定位置後以槌弦演奏，之後的四音→大三度音則改以勾弦。過門結束後，連接到下一小節開頭的部分會稍微有些音程變化，這時就必須很快速地轉換弦。

Fill-In090：靈魂系16分音符的過門 ♩=80 **FILE1_090**

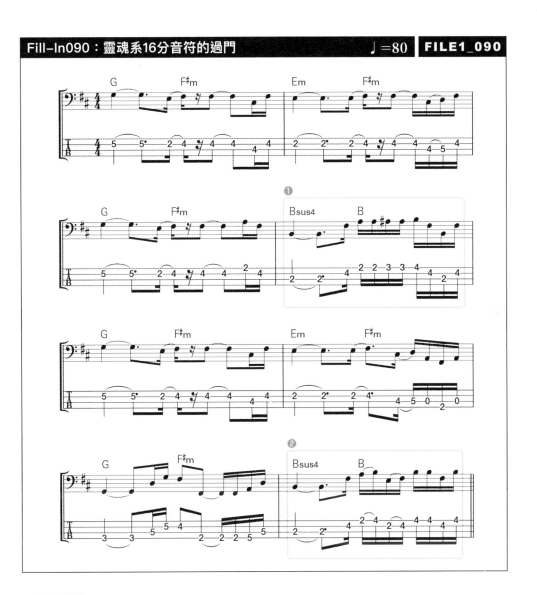

過門解說 這種模式帶有70年代的靈魂系低音旋律味道。雖然是不斷反覆同樣的和弦進行，但這裡請注意低音旋律的變化。過門在每4小節的最後小節，①為Bsus4→B大調和弦的變化之下，形成根音→五音，然後是16分音符的降七度音→半音趨近→根音→五音→八度音下的根音→五音的行進動線。

②也是在同樣的和弦進行之下，形成根音→五音，然後是連續的槌弦降七度音→根音→四音→五音，最後是根音→五音→根音的行進方式。

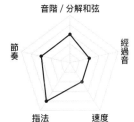

R&B

Nathan East

納森·伊斯特
適合任何類型的通用奏法

人物：國中加入管弦樂團時曾學過大提琴。與兄弟參加教會活動的期間開始對電貝斯產生興趣。長年以輕柔爵士「爵士四人行合唱團（Fourplay）」進行演出，也經常與托托合唱團（TOTO）、傻瓜龐克（Daft Punk）、艾力·克萊普頓（Eric Clapton）等知名樂團或音樂家合作。

特徵：常年愛用YAMAHA的貝斯，受到詹姆士·賈默森（James Jamerson）、保羅麥卡尼（Paul McCartney）、查爾斯·雷尼（Charles Rainey）的影響深遠。適用任何類型、注重和聲的低音旋律與律動（groove）。獨奏時則以擬聲唱法（scat）與齊唱演奏。

Fill-In091：由三連音組成的長過門 ♩=114 **FILE1_091**

過門解說 拖曳（shuffle）節拍的低音旋律中，展開由三連音組成的長過門。從第1小節的第4拍開始，首先A7⁽♯5⁾和弦為升九度音→四音。接著是Dm7和弦，形成根音→五音→四音，小三度音→四音→九音，八度音下的根音→小三度音→九音，根音→降七度音→小六度音的行進動線。雖然有點複雜，但完全沒有使用分解和弦與音階之外的半音趨近。運指方面，第1弦到第4弦都有使用，最好連同右手的撥弦一起練習。

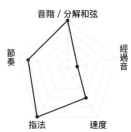

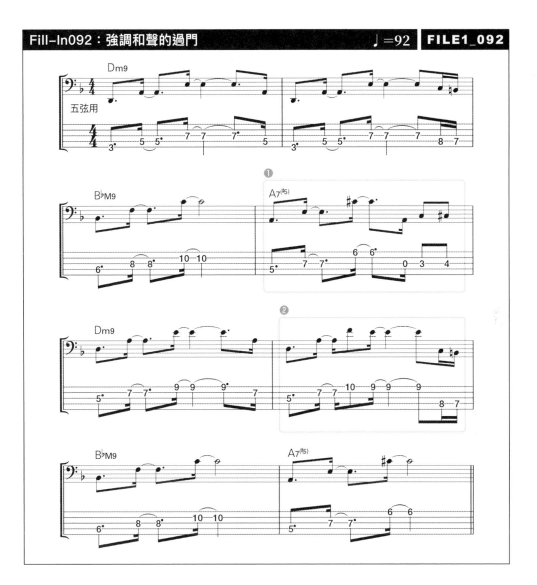

過門解說　由於出現比E音更低的D音，所以TAB譜改為5弦用的版本。低音到高音都有使用、注重和聲的低音旋律可以做為範本來練習。根音→五音→九音雖為基本構成，但①破壞了基本形式，改以根音→五音→大十度音（八度音上的大三度音）營造相當動聽的樂音。②與第2小節有著類似的句型，但音域高了八度，而且九音前是以小三度音裝飾。雖然只是些微的變化，但從不僅更加強調和聲，還能避免單調這點來看，的確相當優秀。

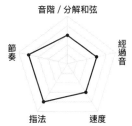

Anthony Harmon

安東尼·哈蒙
使用7弦貝斯的左撇子

人物：在福音音樂界相當活躍的貝斯手。因尤蘭妲‧亞當斯（Yolanda Adams）的御用貝斯手身分而出名，2001年發行《Experience》專輯創下70萬張的佳績。此外，參與過的錄音將近400首。39歲便英年早逝。

特徵：擅長彈奏7弦貝斯的左撇子貝斯手。低音弦在地面側、高音弦靠近臉的裝弦方式非常特殊。有如趴在地上的低音包覆著整個樂團。節奏正確且分明，開頭部分相當快速。

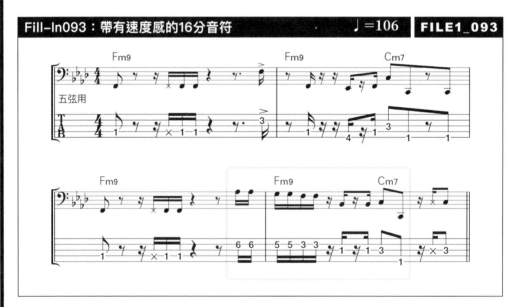

Fill-In093：帶有速度感的16分音符　♩=106　**FILE1_093**

五弦用

過門解說　活用間隔的緊實低音旋律，與插入和弦轉變處的過門。首先Fm9和弦以16分音符的速度感展開，構成小三度音→九音→根音→四音。接到下一個Cm7和弦時，再以根音→低八度的根音慢慢著陸下降。他的裝弦方式與一般貝斯正好相反，但完全感受不到差異。同為左撇子且也是使用同樣的裝弦方式，還有黃蜂樂團（Yellowjackets）的吉米‧哈斯利普（Jimmy Haslip），可以趁這個機會一起比較看看。

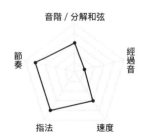

音階 / 分解和弦

經過音

節奏

速度

指法

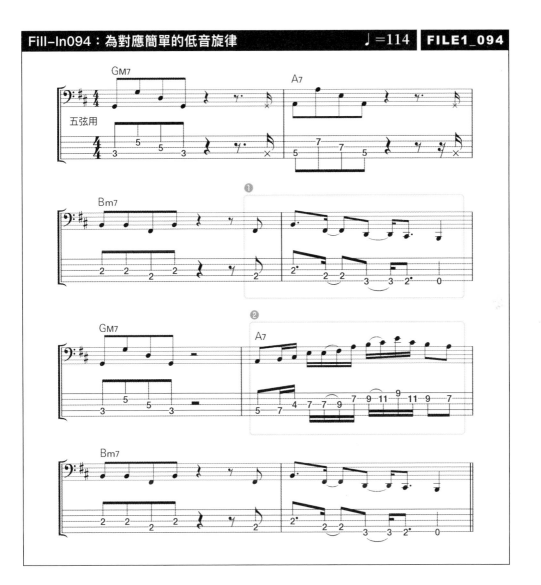

過門解說　由根音與八度音、五音所構成的簡單低音旋律。只要稍微的斷奏，就能凸顯緊實感。過門①的音構成相當單純，主要是強調節奏的部分。請練習到可以掌握16分音符的輕拍時機為止。過門②是破壞既有的低音旋律行進模式，變化快速的樂節使人驚艷。在A7和弦下，形成根音→九音→大三度音→五音→大六度音→八度音上的根音，接著為九音→大三度音→五音→大三度音，最後是九音→根音的構成。

R&B

James Jamerson

詹姆士·賈默森
撐起摩城唱片的職人技藝

人物：對於摩城唱片（Motown）的熱門曲有巨大貢獻的貝斯手。高中時代開始使用低音貝斯。1960年，因朋友轉讓P Bass的關係，此後便主要以P Bass來演奏。在過世17年後的2000年被選入搖滾名人堂。

特徵：1962年生產的Fender電貝斯（第二把貝斯）是他的註冊標誌。傳說他為了使用平卷弦、維持音色，而寧可不換弦。粗大圓滑的音色、舞動節奏與樂句寶庫般的低音旋律為其特徵。

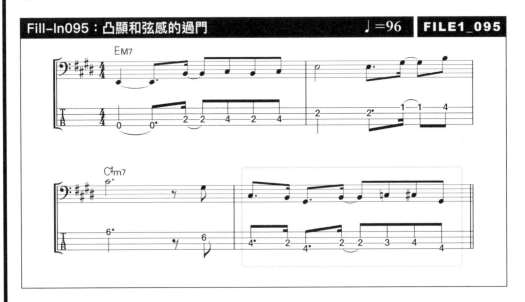

Fill-In095：凸顯和弦感的過門　♩=96　FILE1_095

過門解說　當時的黑膠唱片不會將音樂家的名字寫在專輯上，所以確實很難判斷是否真的是詹姆士·賈默森演奏的專輯。很多後來才發現是卡羅爾·凱伊（Carol Kaye）演奏的歌曲，研究是不是本人的演奏也是樂趣所在。過門部分為C♯m7和弦下，形成根音→降七度音→五音→降七度音→半音趨近→根音→五音的行進動線。小節中從根音的五音，然後再以根音做為目標逐步返回的變化，可以凸顯和弦感。

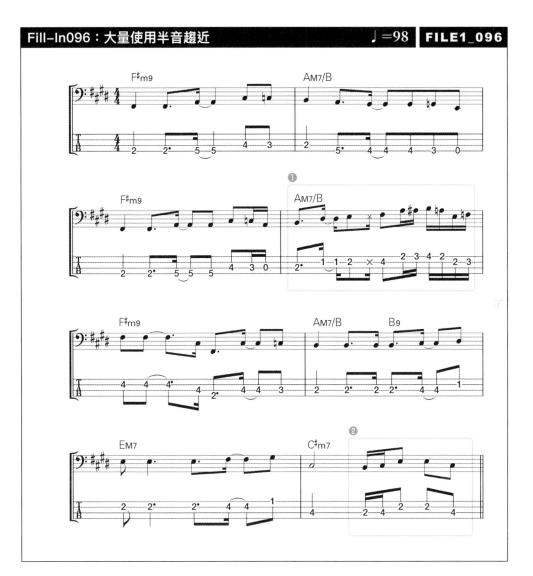

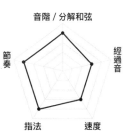

過門解說　這是如同低音貝斯奏法一樣，大量使用食指撥弦，並且伴隨開放弦的奏法。TAB譜為5琴格，不過考量到各自的演奏性，使用異弦同音的開放弦也可以。過門①由分數和弦所構成，和弦內音與和弦內音之間隨處可見半音趨近，形成良好的行進。②為C♯m7和弦下，形成降七度音→根音→小三度音→根音的簡單構成，因為在這之前已經利用2分音符停止行進動作，因此十分具有說服力。

音階 / 分解和弦

節奏

經過音

指法

速度

R&B

Carol Kaye

卡羅爾·凱伊
力道強大，具圓潤溫暖的演奏

人物：原本是爵士吉他手。受到製作人菲爾·史佩克特（Phil Spector）、布萊恩·威爾森（Brian Wilson）以及作曲家昆西·瓊斯（Quincy Jones）、拉羅·席夫林（Lalo Schifrin）等人的重用，是1960～70年代相當活躍的貝斯手。至今參與過1萬首以上的作品。

特徵：當時使用的是Fender的P Bass。撥片演奏的力道雖大，但發出來的音色不但圓潤溫暖，而且音量均一，給人一種就像是指彈彈奏的感覺。琴頸末端高把位附近的交互彈奏節奏也非常正確。

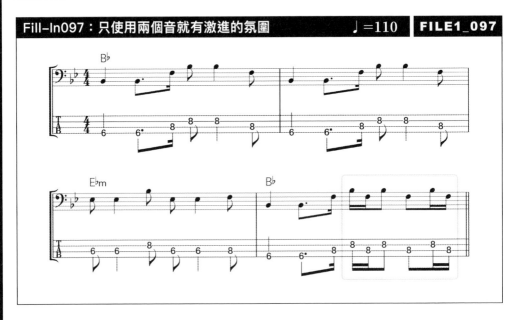

Fill-In097：只使用兩個音就有激進的氛圍 　　♩=110　**FILE1_097**

過門解說 這個模式可稱為摩城音樂風的典型低音旋律。以連續的節奏模式做為裝飾的過門出現在第4小節。在B♭大調和弦下，形成根音→五音反覆的簡單形式，節奏形式則為兩個16分與8分音符，然後是8分與兩個16分音符的對稱型（相反型）的形式。比起反覆相同的節奏，藉由相反模式的到來，更能聽出激進的感覺，而且就算只是使用兩個音的音程，也足以充分達到過門的效果。

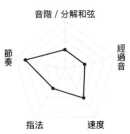

音階／分解和弦
經過音
節奏
指法
速度

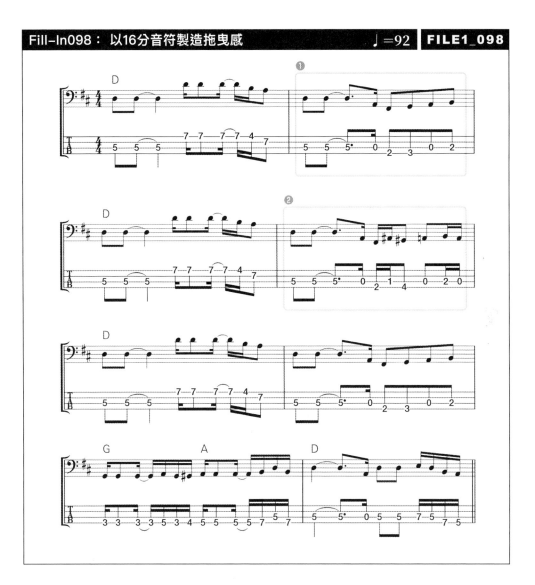

過門解說 目前已經發現不少長年被認為是詹姆士・賈默森（James Jamerson）的演奏，但事實證明是卡羅爾・凱伊（Carol Kaye）的演奏。請務必聽聽看，比較一下兩人的演奏特徵。①為在D大調和弦上，音階形成上行的形式，在第2拍最後以16分音符製造拖曳感為特徵，也可以說是非常賈默森風格的技巧。②到第2拍為止與①相同，第3拍出現的A♯音與G♯音是將A音上下夾住的半音趨近。然後節奏呈現左右對稱。

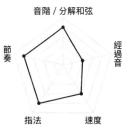

音階 / 分解和弦

經過音

節奏

指法

速度

R&B

Robert "Pops" Popwell

羅伯特·包普維爾
在琴頸上無拘無束移動的技巧派

人物：主要活躍於1970～80年代。除了替艾瑞莎·富蘭克林（Aretha Franklin）或R&B歌手史摩基·羅賓遜（Smokey Robinson）等人伴奏以外，也是名為十字軍樂團（The Crusaders）的融合爵士樂團的樂手。在奧莉薇亞紐頓強（Olivia Newton-John）的現場表演影像中能看到他邊跳邊彈的姿態。

特徵：主要使用電貝斯。從指彈到擊弦，偶爾會發出粗暴猛烈的聲音。不停向前推進的節奏相當放克感。低音旋律使用低音到高音，在琴頸上能無拘無束移動的技巧家。

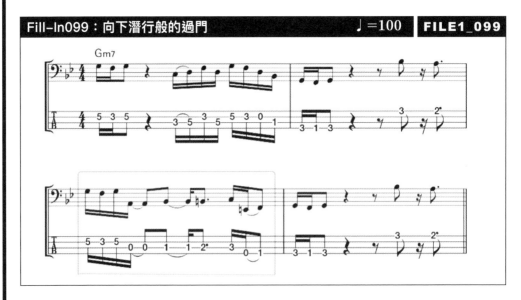

Fill-In099：向下潛行般的過門　♩=100　**FILE1_099**

過門解說 帶有迪斯可感覺的低音旋律。第1小節的第3、4拍早已出現線性的低音旋律。在彈奏第4拍最後的B♭音前，該彈哪個把位將是重點。在TAB譜上，前面的D音是以開放弦、可以快速移動把位的形式來彈奏。第3小節的過門部分與第1小節正好相反，是向下潛行的低音旋律。在Gm7和弦上，形成根音→降七度音→根音→九音→小三度音→半音趨近→四音→半音趨近→降七度音的行進方式，且為強調重音的構成。

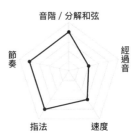

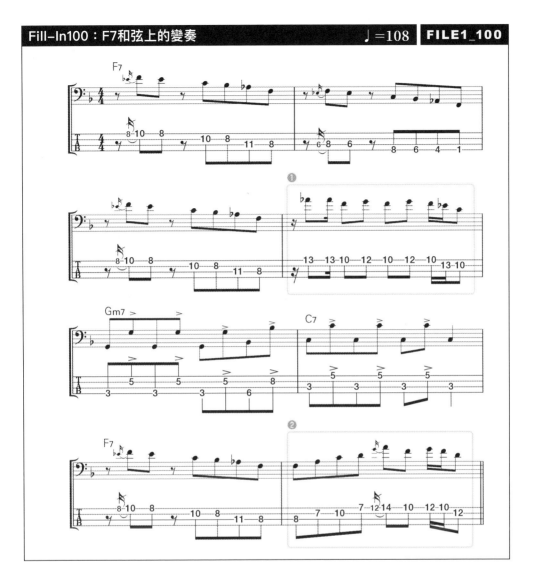

過門解說 低音旋律的範圍為兩個八度音，從1弦偏高的中把位，到4弦低把位都有使用。這是以七和弦為主體、強調R&B感的低音旋律。過門①為F7和弦上，反覆從升九度音開始的根音→九音，然後是根音→降七度音→五音的行進，當中包含引伸音（升九度音在低音旋律中也經常使用）。②同樣為F7和弦上，形成根音→大三度音→五音→大六度音，八度音上的大三度音→根音→九音→根音→大六度音的構成。

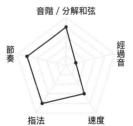

Chuck Rainey

查克·瑞尼
渾厚柔和且有獨特樸素感的音色

人物： 1960年代成為一名即興貝斯手。年少期學過小提琴、鋼琴及小號。當兵時學會吉他，之後又轉彈貝斯。因加入King Curtis All Stars，而有與披頭四（The Beatles）一起巡迴演出的經驗。

特徵： 只要出現中域充滿個性、渾厚柔和的獨特樸素感音色，馬上就能知道是他的貝斯聲。除了滾動般的節奏與推力強的放克模式外，抒情時則以溫暖的低音包覆樂曲。「肩負支撐鼓手與底部重責」的演奏類型。

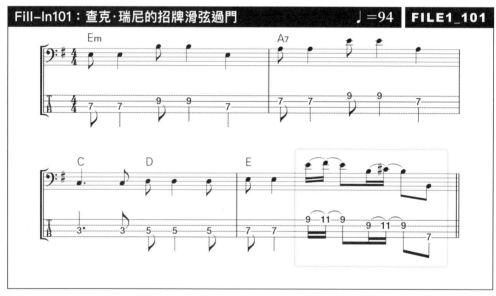

Fill-In101：查克·瑞尼的招牌滑弦過門 ♩=94 **FILE1_101**

過門解說 這是在以根音與五音做為基礎，有著安穩節奏的低音旋律中，加入使用滑弦的過門。在E大調和弦下，以滑弦彈奏根音→九音→根音，然後是五音→大六度音→五音的行進，最後收至低八度的五音。從這個低音旋律的整體來說，使用較高的音是為了不要太過沉重，因此過門的最後發出確實的低B音、使其安定將是重點。查克·瑞尼經常使用滑弦過門，請實際聆聽他的演奏證實一下。

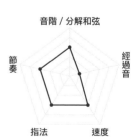

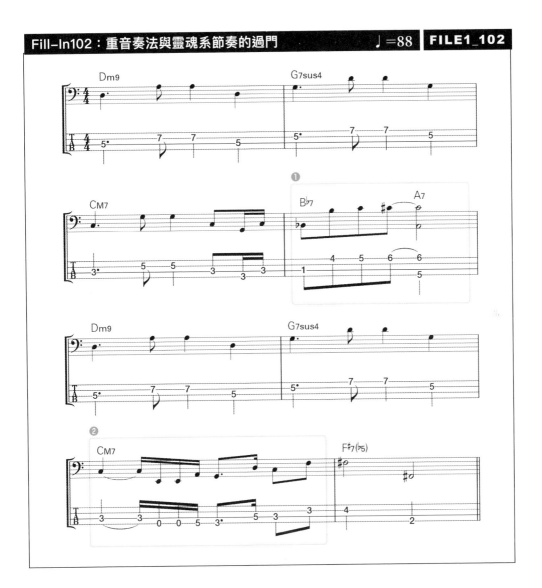

過門解說　①為B♭7和弦上，形成根音→半音趨近→九音→升九度音以每半音上升，最後以A7和弦的大十度音做為解決（下面的根音A音的聲音）的重音奏法。查克‧瑞尼的重音奏法有幾種類型，在我的另一本著作《低音旋律不再猶豫不決》（編按：原書名為『ベースラインで迷わない本』，截至本書出版前尚無中譯本）第104頁有舉例說明，有興趣的人可以參考看看。②形成根音→大三度音→大六度音→五音→九音→根音→四音的行進方式。節奏形式也與低音旋律不一樣，可以做出具有動作和表情的過門。

音階／分解和弦

節奏　　　　經過音

指法　　　　速度

R&B

Leland Sklar

利蘭德·史克拉
如詩歌般的旋律伴奏型貝斯手

人物： 參與過的專輯超過2000張、是代表西海岸的錄音貝斯手（session bassist）。與大學時代認識的詹姆斯·泰勒（James Taylor）一同活動而受到關注。演奏力驚人，跨足音樂、電影或影視配樂領域，擅長曲風從鄉村至R&B、AOR等相當多元。

特徵： 外貌特徵明顯，留著彷彿仙人般的頭髮與鬍子。配合歌聲，帶有貝斯味的渾厚安穩音色、以及安定感的節奏為其特徵。藉由滑弦或滑音賦予表情，如詩歌般的低音旋律也是特徵之一。

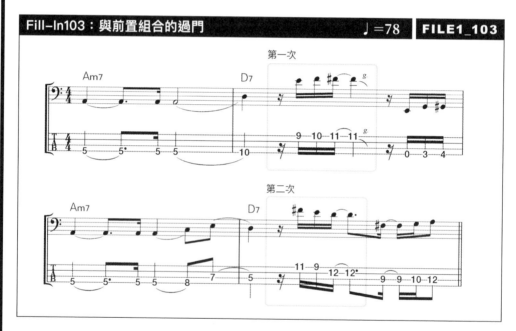

Fill-In103：與前置組合的過門　　♩=78　FILE1_103

過門解說 第2小節的第2～3拍為前置的過門，與其對應的形式是第4小節的過門。因此不要把兩者分開來思考，最好當成一組比較恰當。在D7和弦下，第1次為九音→半音趨近→大三度音的上行行進，第2次則為相反的下行，形成大三度音→九音→根音的行進。此外，整體的低音旋律使用了滑弦或滑音，大部分都滑順地連結在一起。還是有譜面無法呈現的微妙氛圍，請實際聽音檔，做為練習時的參考。

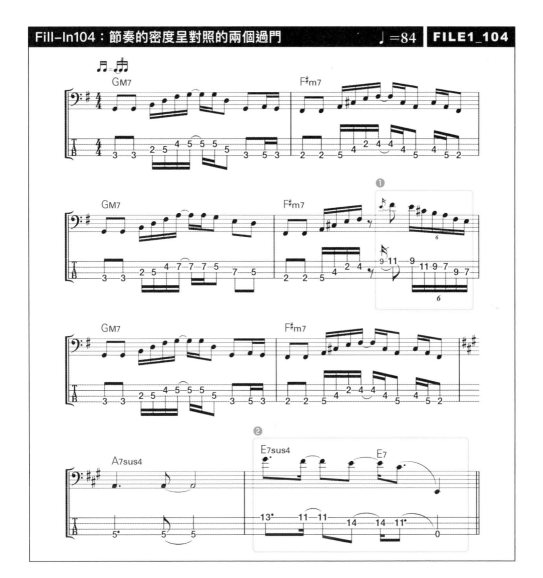

過門解說　活用分解和弦的低音旋律。一開始出現的過門①使用了六連音，這裡講究正確的撥弦與運指技巧。此外，為了回到下一個小節的根音，也需要快速移動把位。從F♯m7的根音開始，形成降七度音→五音→四音→小三度音→八度音下的根音→降七度音的行進。②為①的對照組，呈現特別安穩的過門。E7sus4→E7的動線上，形成大三度音→九音→根音→大六度音，然後收至4弦開放的E音。確實發出16分音符的輕拍將是重點。

圖解
貝斯過門

PART2
過門創作方法

00 過門的基礎知識

過門的功能為何？

在貝斯的演奏上，過門（fill）有幾種作用。例如，當樂段（section）變換時加入過門可將樂曲分段，或加入過門可避免低音旋律（bass line）過於單調等。從旋律置換的觀點來看，可以將「助奏（obbligato）」當做是過門來思考。

助奏是指別的旋律＝對位曲調（counter-melody），用於襯托主旋律。所以說過門的作用並不是為了凸顯存在感，主體仍然是低音旋律或旋律本身。

置入過門的位置

以下我們來思考過門會使用在什麼樣的地方。

①弱起（Auftakt）

許多曲子會在開始前數「1、2、3、4」，數完之後音樂才會響起。不過，不是這種曲子也很多。我們將曲子開頭第1拍前的部分稱為弱起。這個部分如果由貝斯樂句（phrase）或鼓組開始，就可以說是由過門開始的曲子（**譜例00_01**）。

譜例00_01 置入第 1 拍前曲子開頭部分的過門

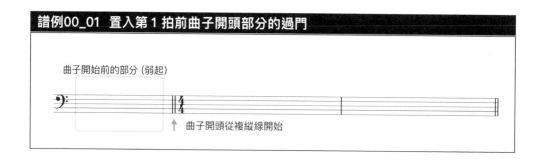

曲子開始前的部分（弱起）

↑ 曲子開頭從複縱線開始

②段落

所謂段落是指樂段即將變換的最後一小節。例如從前奏（intro）進到A樂段，或從A樂段到B樂段，還有即將進入副歌之前的段落。此外，曲子第一輪結束、進入間奏（interlude）或第二輪時的部分也是同樣的概念。

通常這些段落都會置入過門，還有PART1介紹的過門，大部分都是這種形式（**譜例00_02**）。

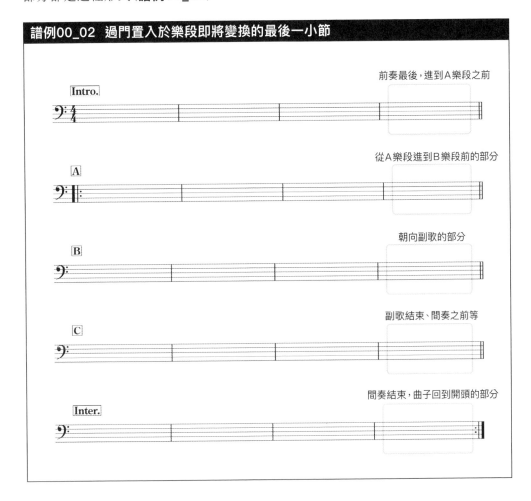

譜例00_02　過門置入於樂段即將變換的最後一小節

③旋律的間隙

不單用於曲子的構成，旋律中也可以考慮加入過門。

如**譜例00_03**所示，旋律停止的部分，或沒有旋律、空白的
部分也可以置入過門。

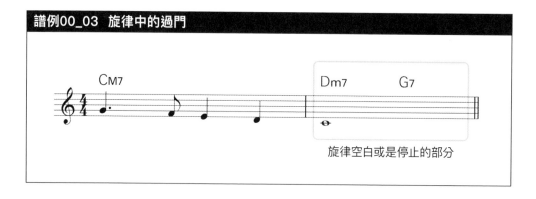

譜例00_03　旋律中的過門

旋律空白或是停止的部分

④加入低音旋律的過門

當反覆使用同樣的音程或節奏做為低音旋律時，聲部本身
會顯得單調，且難以留下深刻印象。換句話說，若不能帶給曲
子良好的影響，就需要在聲部中插入一些想法。除了音程或音
符數量、節奏等的變化或組合模式之外，或許也包含悶音
（ghost note）、泛音（harmonic）、擊弦（slap）、滑音（glissando）
等演奏方式的部分（**譜例00_04**）。

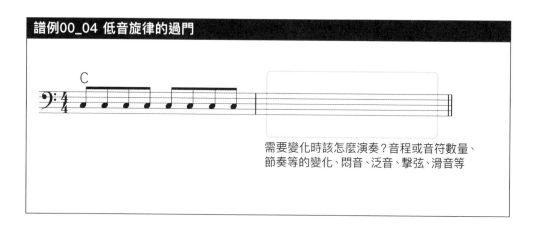

譜例00_04 低音旋律的過門

需要變化時該怎麼演奏？音程或音符數量、
節奏等的變化、悶音、泛音、擊弦、滑音等

以上是置入過門時的幾個要點。

先備知識　創作過門所需的音樂理論

在說明實際的過門方法之前，我們先徹底理解幾個觀念。接下來將針對分解和弦（arpeggio）、音階（scale）、半音（chromatic）、趨近（approach）進行解說。覺得囉嗦不想看的人可以跳過沒關係。不過這部分是過門的必要知識，之後有疑問可以再回到這個章節。

1　三和音的分解和弦

分解和弦又稱分散和音，是構成過門較為重要的元素。首先要熟記5種三和音的音調、以及彈奏貝斯時指板上的運指（fingering）。一開始先記住基本型，熟練後再練習轉位和弦（**Ex-1**）。

Ex-1　5種三和音的分解和弦

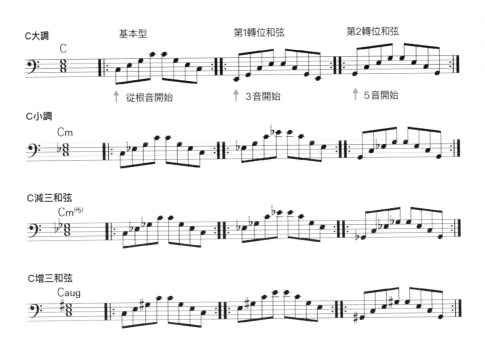

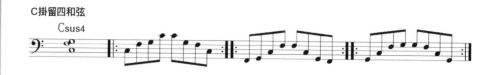

C掛留四和弦
Csus4

分解和弦要練習到在12個調上都可以彈奏為止，依照起始位置會使運指產生變化，不能只記住形式，要將音程變化的部分（例如相較於大和弦（Major），小和弦的三度要降半音）。直到可以演奏出一個八度音後，再挑戰看看兩個八度音（**Ex–2**）。

Ex–2　兩個八度音的分解和弦（三和音）

★補足

小和弦有時標記成C-。增和弦則標記成C$^{(\#5)}$或是C+。

2　四和音的分解和弦（七和弦）

在三和音的五音之上再加入第四個音，將四個音重疊所構成的和弦稱為四和音。這裡跟各位介紹加入從根音數起的第七個音的七和弦，及其泛用度高的10個種類（**Ex–3**）。數量或許是多了一點，但這些都是流行和爵士經常出現的類型，請務必記下來。與三和音同樣的方式，請先練熟基本型，在12個調上確認一下。熟練後再嘗試轉位和弦與兩個八度音的形式。

Ex-3 10種四和音（七和弦）

C大七和弦

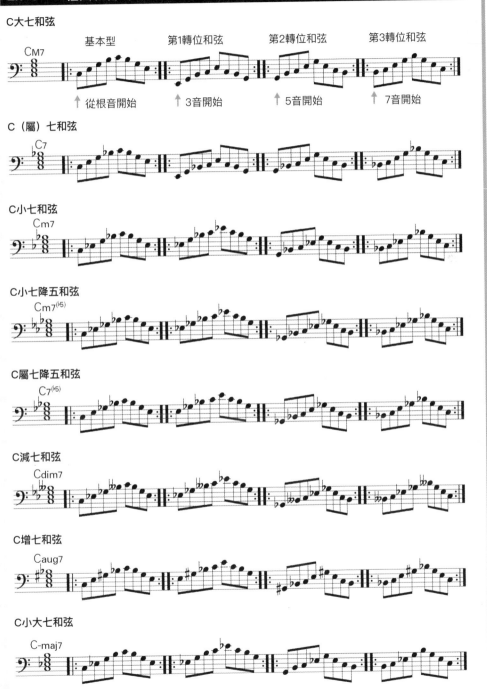

基本型　　　第1轉位和弦　　　第2轉位和弦　　　第3轉位和弦

CM7

↑從根音開始　↑3音開始　↑5音開始　↑7音開始

C（屬）七和弦

C7

C小七和弦

Cm7

C小七降五和弦

Cm7(♭5)

C屬七降五和弦

C7(♭5)

C減七和弦

Cdim7

C增七和弦

Caug7

C小大七和弦

C-maj7

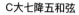

C大七降五和弦

C屬七掛留和弦

Ex–4　跨兩個八度音的分解和弦（四和音／七和弦）

★補充

大七和弦通常標記成Cmaj7或是C△7。

小七和弦通常標記成C-7。

增七和弦通常標記成C7$^{(\sharp5)}$或是C+7。

3　四和音的分解和弦（加六和弦）

　　三和音中加入從根音數起的第6個音，所構成的和弦稱為加六和弦。加六和弦只有大和弦及小和弦兩種。與七和弦相同，先在12個調上熟練基本型，習慣後再練習轉位和弦與兩個八度音的形式。

Ex-5 兩種四和音（加六和弦）

C大屬六和弦

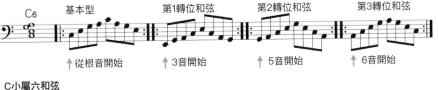

C小屬六和弦

Ex-6 兩個八度音的分解和弦（四和音／加六和弦）

4 音階

　　與分解和弦相同，也必須徹底理解音階的構成及熟悉奏法。C大調音階沒有降記號也沒有升記號（**Ex-7**）。請務必在12個調上確認一下。

Ex-7 C大調音階

大調音階中的七度音呈降音的狀態，就稱為米索利地安調式（Mixolydian mode）。此音階為（屬音）七和弦使用的音階，因此在過門中也是相當重要的部分，請確實在12個調上練習。

Ex-8　C米索利地安調式

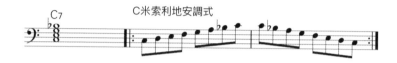

自然小音階是指與大調音階相比，三音與六音、七音這三個音呈降音狀態的形式（**Ex-9**）。請務必在12個調上確認一下（※唸法上常會省略「自然」二字）。

Ex-9　C自然小音階

※編按：即平行大小調，從俄文Параллельныетональности、德文Paralleltonart翻譯而來，而平行大小調的英文是relative key，所以又稱為關係大小調。英文中另有parallel key（平行的調），意指同主音調，如C大調的同主音小調為C小調。

★關於平行調

將大調音階從六音開始彈奏便會形成小調音階。這樣的關係就稱為平行調※，請把它記下來。例如C大調音階的六音，若從A音開始便會形成A小調音階（**Ex-10**）。

C大調音階

A小調音階

　　由5個音所構成的五聲音階，在過門中的使用頻率也相當高，所以這裡要來說明一下。請在12個調上分別練習大調與小調這兩大種類的奏法。

C大調五聲音階

C小調五聲音階

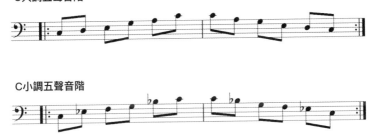

　　接下來請參考表格，彈奏各個和弦類型的同時，也要彈出音階。感受實際發出的聲音很重要。平行調的聲音也請順便確認一下。

和弦類型	音階
C、C6、C7	C大調五聲音階 A小調五聲音階 (平行調)
CM7	C大調音階 C大調五聲音階 A小調音階 (平行調) A小調五聲音階 (平行調)
Cm、Cm6	C小調五聲音階 E♭大調五聲音階 (平行調)
Cm7	C小調音階 C小調五聲音階 E♭大調音階 (平行調) E♭大調五聲音階 (平行調)
C7	米索利地安調式

Diag-1
音階與和弦類型的
對照表

★其他音階的思考方式

這裡已經介紹完最基本的音階。學習過門有一段時間的話,會發現有這裡沒有介紹的音階。

這裡之所以不介紹是因為過門大多不超過2至3小節(雖然也有例外),可以說幾乎都很短、在1小節內便結束。當中,利用即興音階創作的旋律化過門就占了大部分。因此,或許根本沒有使用旋律小音階或全音音階等特殊奏法的場合。

想要詳細了解音階的旋律化、即興的人,可以參考《一生受用的貝斯基礎訓練》與《一生受用的即興基礎訓練貝斯》※

※編按:原書名為『一生使えるベース基礎トレ本』『一生使えるアドリブ基礎トレ本ベース編』』,截至本書出版前尚無中譯本。

5 半音趨近

　　與和弦內音(chord tone)或音階的音無關,半音階的音變化就稱為半音趨近。意指相對於解決之前的音(目標)。高半音或是低半音的音,其作用是使音能平滑地接上,因此加在和弦內音或音階的音之間,可以做出更具歌唱感的樂句(Ex-12)。

Ex-12　半音趨近的例子

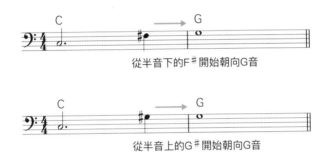

從半音下的F♯開始朝向G音

從半音上的G♯開始朝向G音

　　Ex-13是在Cm和弦上,小三度音的E♭音前,放入從半音上的E音開始半音趨近的例子。由於E音不是和弦內音,因此會變成偏離音,聽起來不太舒服,一般來說要避免使用。不過,在下一個E♭音解決、安定的半音變化,在連續的動作中能凸顯想要的部分,所以可以說半音趨近適用於任何一種和弦類型。

Ex-13　適用各種和弦的半音趨近

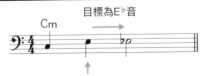

目標為E♭音

從半音上的E音開始趨近(E音並不是和弦內音)

半音趨近雖然擁有這樣的性質，但趨近音為和弦內音或音階以外的音時，需要特別注意下列幾點。

★避免使用較長的音符

趨近用的音終究只是做為經過音，因此要避免彈成2拍或3拍等較長的音符值。不存在於和弦內圈的音就算是趨近音，「長的音符值」也會成為不協調音。

★考慮節奏感與音樂類型合不合適

需要注意節奏較慢的音樂，例如慢速的抒情曲等。此外，搖滾或流行樂等可能會遇到類型與上半音的變化不合的情況。

★不使用在強拍，盡可能使用在弱拍

使用在強拍會過於顯眼，注意別使用到趨近音。

組構半音趨近時，強拍與弱拍的關係特別重要，因此接下來要來說明一下。

節拍有強拍和弱拍，並且具有強拍顯眼、弱拍不顯眼的特性。例如，舉4/4拍子的4分音符的例子來說，第1拍和第3拍為較顯眼的強拍，第2拍和第4拍就是較不顯眼的弱拍。

Ex-14　強拍與弱拍

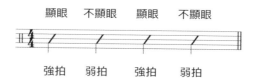

Ex–15是從C大調和弦開始向F大調和弦的行進變化中，G♭音(並非和弦內音)以半音趨近往F音解決。

上段以第3拍的強拍，下段以第4拍的弱拍發出趨近音，請比較兩者的聲響有何不同。是不是上段的不協調感較強，下段則較弱呢？

Ex–15　弱拍與強拍的半音趨近

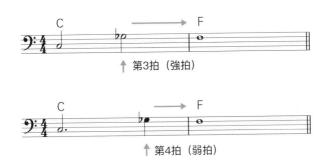

如同上述的例子，半音趨近基本上只使用在弱拍。

★其他拍子或節奏的拍子

請記住以下的拍子或節奏的強拍與弱拍位置，把加入趨近音的地方當做參考基準(有些樂句也有在強拍中放入趨近音的特例)。

Ex–16　弱拍與強拍的例子

8分音符

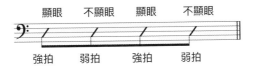

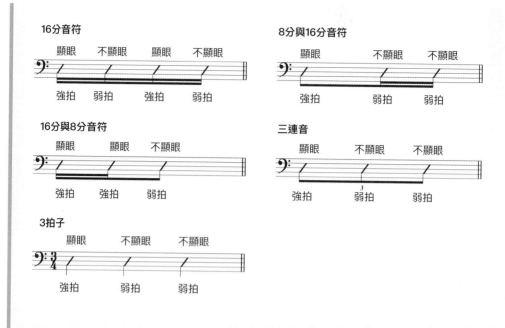

16分音符

顯眼　　不顯眼　　顯眼　　不顯眼

強拍　　弱拍　　強拍　　弱拍

8分與16分音符

顯眼　　　不顯眼　　不顯眼

強拍　　　弱拍　　　弱拍

16分與8分音符

顯眼　　　顯眼　　不顯眼

強拍　　　強拍　　弱拍

三連音

顯眼　　不顯眼　　不顯眼

強拍　　弱拍　　弱拍

3拍子

顯眼　　不顯眼　　不顯眼

強拍　　弱拍　　弱拍

6　半音趨近的應用

　　如前述，半音趨近的基本為向著目標，將上半音或下半音做為弱拍起頭的演奏方法（**Ex-17**）。

Ex-17　半音趨近的基本

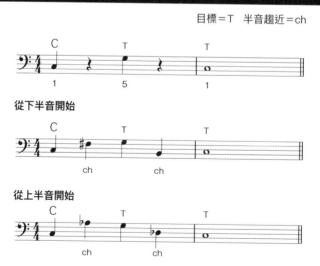

目標＝T　半音趨近＝ch

從下半音開始

從上半音開始

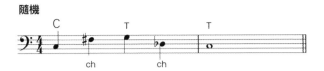

接著來看基本型的應用會是怎麼樣的形式吧。

★包夾目標

　　其中一種是將目標以上與下的趨近音包夾的方法。請練習從下往上、從上往下、以及隨機選擇的形式。

Ex-18　由上下的音包夾目標

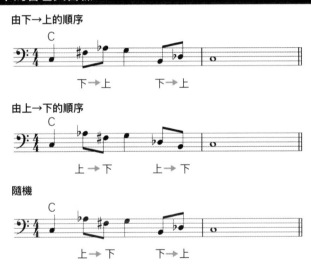

★目標的詳細設定

　　Ex-19為在1小節內詳細設定目標的例子。從C大調和弦的根音開始，在強拍位置以和弦內音的五音→大三度音→根音的方式行進，接著下一個小節從比根音低的五音G音做為解決。

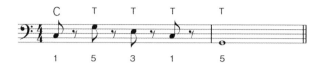

接下來在各個目標中加入半音趨近後,便會成為**Ex-20**的例子。一共三種模式,分別是從下半音、從上半音、隨機。這裡是舉8分音符的例子,但16分音符也可以用同樣的方式無妨。

Ex-20　用三種模式攻略Ex-19

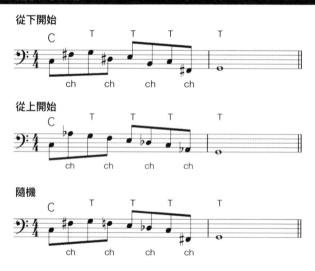

★雙重半音趨近

　　使用連續的趨近音來解決目標的方法,就稱為雙重半音趨近。在趨近音之前再加上半音,往解決目標就有從上與從

下兩種模式。**Ex-21**為從C大調和弦的根音開始，為了在五音解決的例子。

Ex-21　雙重半音趨近的例子

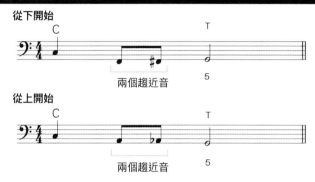

★**和弦內音與雙重半音趨近**

接下來一起來看應用雙重半音趨近，並且使用和弦內音，往目標前進的方法。**Ex-22**為根音之後，暫時加入和弦內音，接著以雙重半音趨近→目標的順序彈奏。這種方法可以從頭到尾都用8分音符來彈奏，還可以做出更具有旋律性的樂句。

Ex-22　使用和弦內音的雙重半音趨近

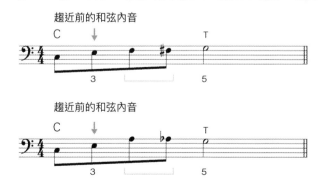

★以單獨的趨近音與雙重半音趨近包夾

　　只要應用以趨近音包夾目標的手法，也有可能利用半音趨近或雙重半音趨近來包夾目標。**Ex-23**為從下開始的單獨趨近→從上開始的雙重半音趨近，還有反過來，從上開始的單獨→從下開始的雙重向五音解決的例子。

Ex-23　以單獨與雙重來包夾

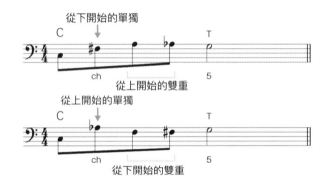

　　從雙重半音趨近開始的例子為**Ex-24**。

Ex-24　以雙重開始與單獨的組合

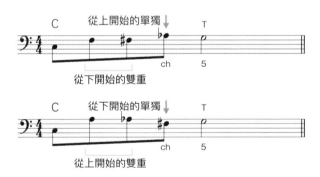

　　以上為先備知識的內容。請務必確實理解至此介紹過的分解和弦、音階、半音趨近。

01 使用模進音型的過門

節奏性的模進音型

模進音型（sequence pattern）是指在一定法則的連續行進動線。一般分成「節奏性的模進」與「音程性的模進」，各自可以單獨使用，為了提高音樂性也可以混合使用（**譜例01_01**）。

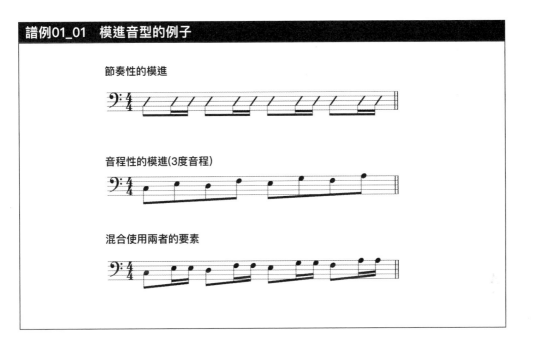

譜例01_01　模進音型的例子

節奏性的模進

音程性的模進（3度音程）

混合使用兩者的要素

接著，我們先來看「節奏性的模進」。

首先是以8分音符為主的節奏性模進音型（以1小節為單位）。

雖然有很多組合方式，不過這裡會先以8分音符填入所有拍子的狀態開始，說明放入8分休止符、移動位置的思考方式（**譜例01_02**）。

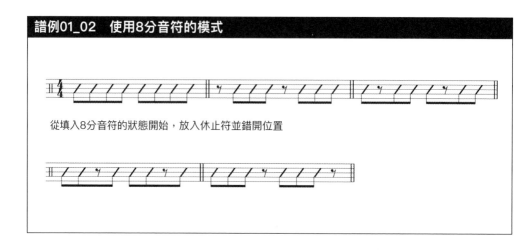

譜例01_02　使用8分音符的模式

從填入8分音符的狀態開始，放入休止符並錯開位置

不只是休止符，也可以放入4分音符。

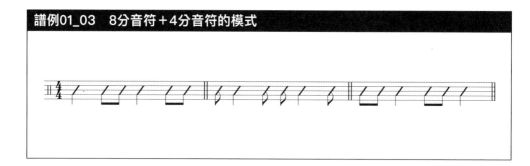

譜例01_03　8分音符＋4分音符的模式

接著是變奏，也可以加入連結線。

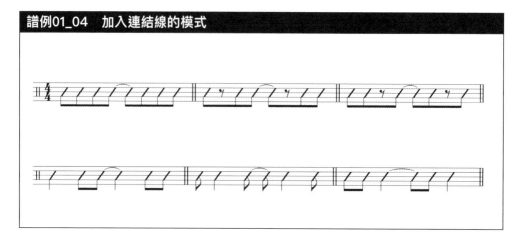

譜例01_04　加入連結線的模式

包含8分音符在內的節奏性模進還有很多種形式，把想到的內容寫下來也很好（例如附點4分音符等）。這樣就可以做出節奏性的模進音型，只要再加入1個音的音程也可以做為過門。請看**譜例01_05**的第2小節G7和弦的部分。若覺得同音程不夠使用時，可以試試看八度音。

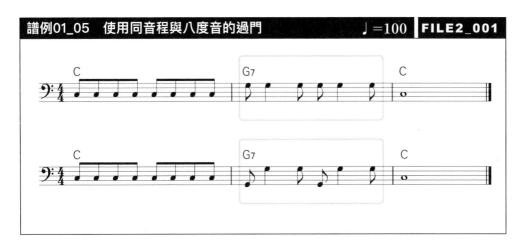

　　想要稍微增加音的變化時，還可以加入和弦的琶音。**譜例01_06**為彈奏G7的分解和弦例子。

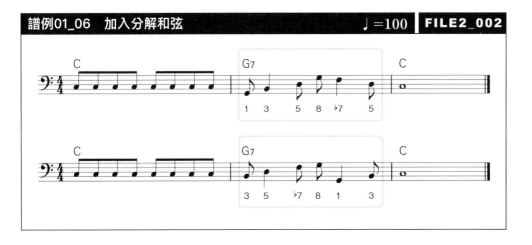

音程的模進音型

為了再多點音樂性，也可以考慮音程的模進音型。音程的模進音型有3度或4度音程的變化，3音或4音的組合化等，**譜例01_07**與**譜例01_08**是以C大調音階為例的各種形式。

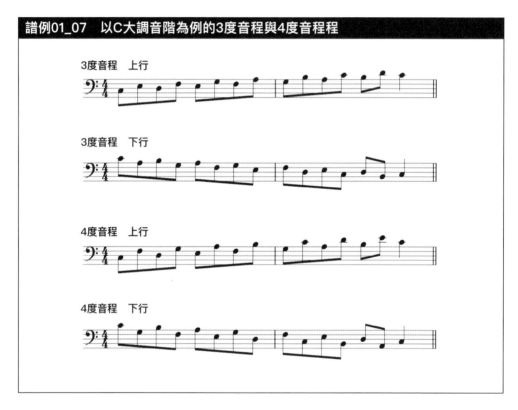

譜例01_07　以C大調音階為例的3度音程與4度音程程

3度音程　上行

3度音程　下行

4度音程　上行

4度音程　下行

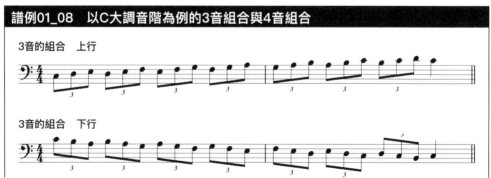

譜例01_08　以C大調音階為例的3音組合與4音組合

3音的組合　上行

3音的組合　下行

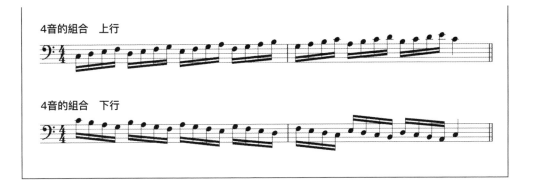

4音的組合　上行

4音的組合　下行

　　為了將單拍組合化，這裡3音的組合會寫成三連音的節奏。4音的組合也是基於同樣的理由成了16分音符。這裡只是為了方便說明，並沒有一定要將模進音型編成三連音。

節奏與音程的組合

　　接下來要把剛才介紹的節奏性模進，與音程性模進組合成過門。首先，決定節奏的部分為**譜例01_09**，這裡選擇連續「8分休止符+3個8分音符」的模式。

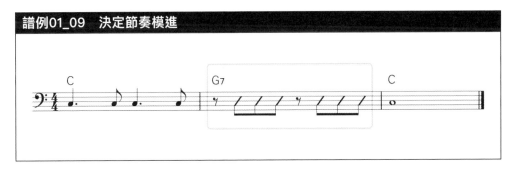

譜例01_09　決定節奏模進

C

G7

C

　　將音程模進加到節奏模進。和弦為G7的關係，所以使用G米索利地安調式的3度音程（參照P124），模仿下行的形式（**譜例01_10**）。

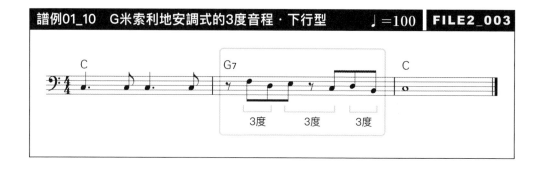

譜例01_10　G米索利地安調式的3度音程・下行型　♩=100　FILE2_003

下一個為4度音程上行型的例子。

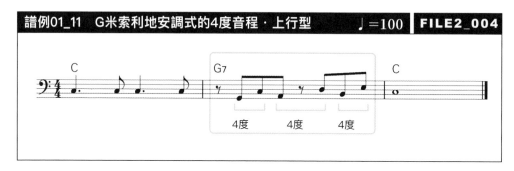

譜例01_11　G米索利地安調式的4度音程・上行型　♩=100　FILE2_004

具有規則性、連續的形式，便會產生說服力，做為過門的效果也會很高。

接著是將3音組合化的形式（**譜例01_12**）。節奏也以每3音就分開的方式，因此會有完美合拍的感覺。

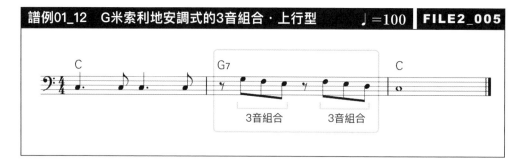

譜例01_12　G米索利地安調式的3音組合・上行型　♩=100　FILE2_005

然後是將4音組合化（**譜例01_13**）。不過，在這個節奏的模式中表現4音組合時會有音顯得不足的情況。此外，因為分成4音與3音的形式、以及在4音之間加入休止符，因此不會產生連續連接的感覺。在過門中雖然不算錯誤，但想要更有反覆連續的模進的話，就有必要改變節奏。

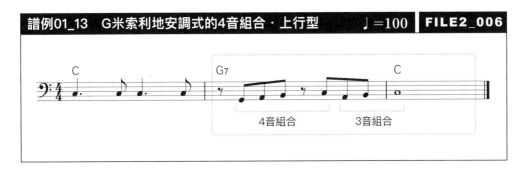

　　譜例01_14為填入8分音符使音連續的形式。這種方式比較能聽出以4音組合的音樂動機。

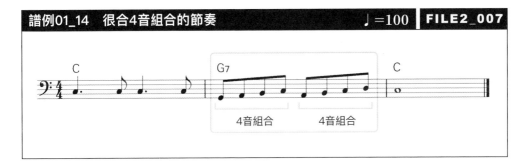

導入16分音符

　　至此為止都是以8分音符為主，但這裡說明節奏模進的變奏會導入16分音符。首先是在2/4拍子中，從填入16分音符的狀態開始，逐一放入16分休止符並錯開位置。和思考8分音符時的方式相同（**譜例01_15**）。

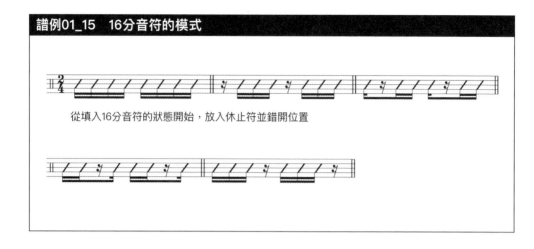

譜例01_15　16分音符的模式

從填入16分音符的狀態開始，放入休止符並錯開位置

不單只是放入16分休止符，也可換成8分休止符。

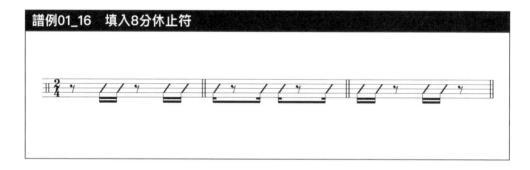

譜例01_16　填入8分休止符

休止符的位置改成放入8分音符也可以，變奏將大幅擴大。

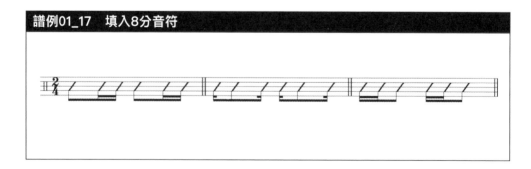

譜例01_17　填入8分音符

再來是使用付點8分音符的模式。

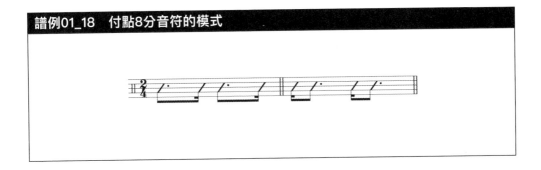

譜例01_19為譜例01_15～01_18的模式，並在第1拍與第2拍之間加入連結線。

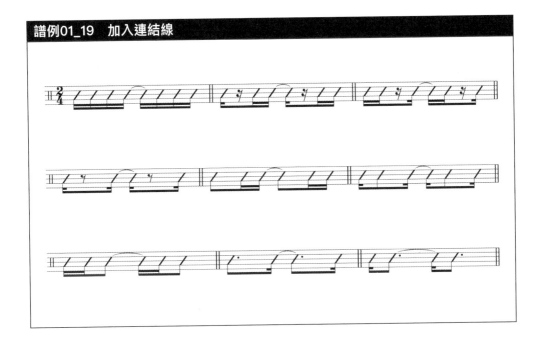

考慮4/4拍子的時候，可以反覆相同的模式，也可以與別種模式混合。另外，以1拍為單位分解，按順序替換，或是與長音符值的節奏組合也相當不錯。

當最小的節奏單位為16分音符時，比起8分音符為主時，更能做出複雜的模式（譜例01_20）。

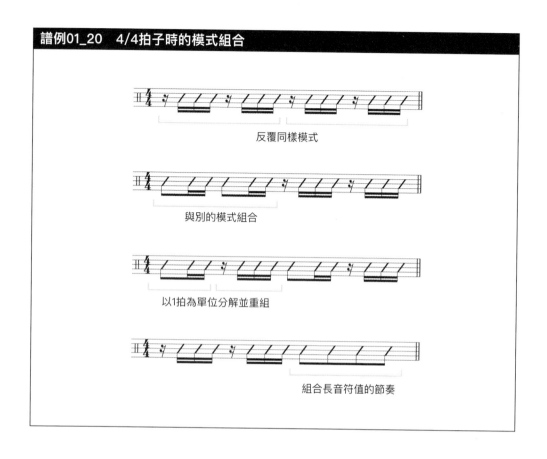

反覆同樣模式

與別的模式組合

以1拍為單位分解並重組

組合長音符值的節奏

在短和弦進行上創作過門

　　這裡要來說明在短的和弦進行之上，加入音程創作過門的方式。首先，會從決定節奏模進的部分開始（**譜例01_21**）。範例使用16分音符→8分音符→16分音符連續4次的形式。

譜例01_21　決定節奏模進

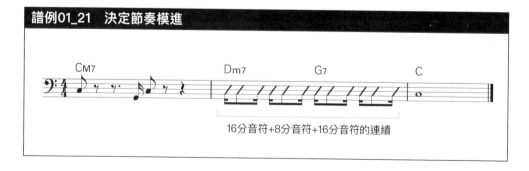

16分音符+8分音符+16分音符的連續

由於反覆相同的模式可以留下深刻的印象，因此就算只有根音的1個音也能發揮過門的效果（**譜例01_22**）。節奏模進的決定方法並沒有特別的規定，但選擇與前後的低音旋律不同的形式比較能夠帶來強烈印象。

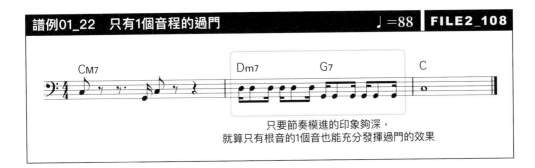

譜例01_22　只有1個音程的過門　　　♩=88　FILE2_108

只要節奏模進的印象夠深，
就算只有根音的1個音也能充分發揮過門的效果

在加入音程的模進之前，來試試看使用做為變奏的半音趨近。應該會有一面在半音解決，一面朝向下一個和弦前進的感覺。G7和弦上使用的B音為下一個和弦的半音下的趨近音，但同時也是和弦內音的大三度音。

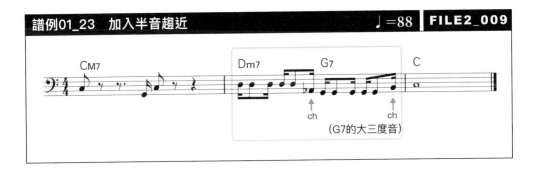

譜例01_23　加入半音趨近　　　♩=88　FILE2_009

（G7的大三度音）

接下來也是利用相同的節奏模進，以和弦內音所組成的過門。

譜例01_24為根音與五音的單純形式，與擴張加入降七度音或大三度音的形式。請彈奏看看感受一下有何不同。

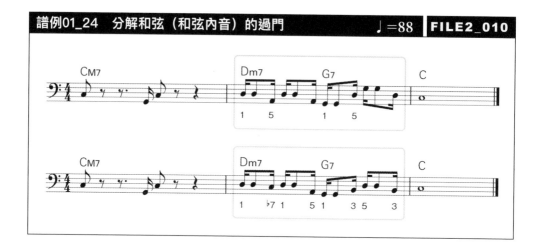

譜例01_24　分解和弦（和弦內音）的過門　♩=88　FILE2_010

再進一步延伸，試試看加入半音趨近。

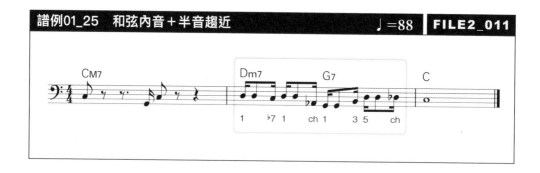

譜例01_25　和弦內音＋半音趨近　♩=88　FILE2_011

接下來是組合音程的模進音型，創作形式更強的過門。一開始為3度音程。

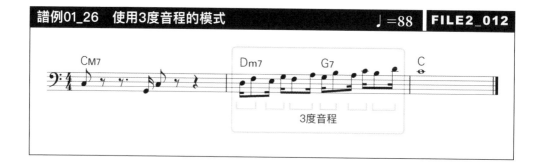

譜例01_26　使用3度音程的模式　♩=88　FILE2_012

3音組合化後的模式聽起來如何（**譜例01_27**）？另外是在Dm7和弦上彈奏D多里安調式（Dorian）（**譜例01_28**）。從C大調音階的第2個D音開始彈奏，吻合該和弦進行上的Dm7的自然音階（Diatonic scale）※。

※原注：有關自然音階的說明，可參考筆者的其他著作『ベースラインで迷わない本』、『一生使えるベース基礎トレ本』與『一生使えるアドリブ基礎トレ本ベース編』（截至本書出版前尚無中譯本）。

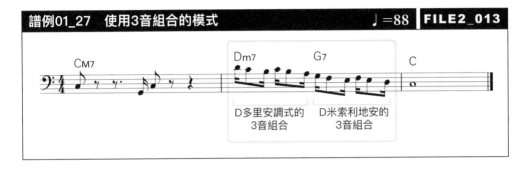

譜例01_27　使用3音組合的模式　♩=88　FILE2_013

D多里安調式的3音組合　D米索利地安的3音組合

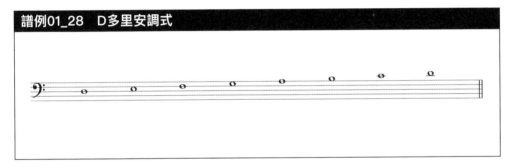

譜例01_28　D多里安調式

組合化也能應用到各種形式。**譜例01_29**是加入半音趨近。

譜例01_29　加入半音趨近並組合化　♩=88　FILE2_014

導入三連音

　　三連音的節奏是頻繁使用在藍調或爵士的過門模式。其中有什麼樣的轉調等,首先會從節奏的模進開始逐一說明。

　　同樣是從填入音符的狀態開始,利用加入休止符所創作的模式。

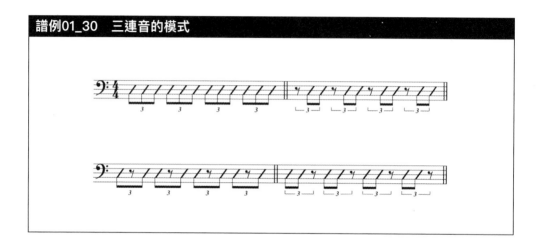

填入4分音符的轉調。

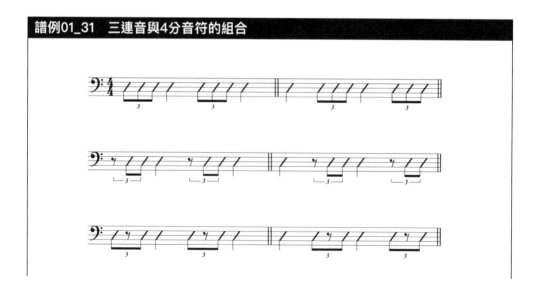

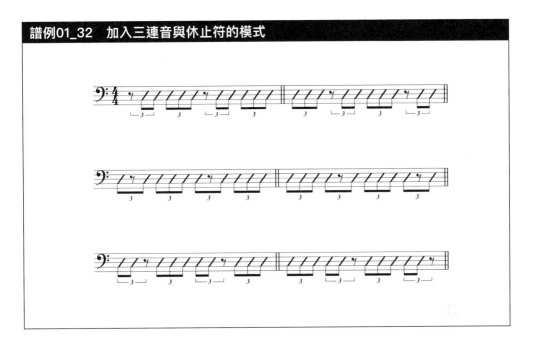

感覺也可以考慮三連音與放入休止符的模式組合。

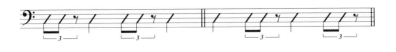

譜例01_32　加入三連音與休止符的模式

使用三連音的時候，歌曲本身的節奏也是三連（拖曳（shuffle）藍調或搖擺（swing）爵士等）的狀況很多，因此若將由8分音符或16分音符組成的無跳躍筆直的過門與三連音組合，其實不能說非常適合（**譜例01_33**）。

當然也有例外，聽到時請記得把它記下來。

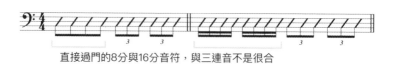

直接過門的8分與16分音符，與三連音不是很合

另外，還有2拍3連的組合。

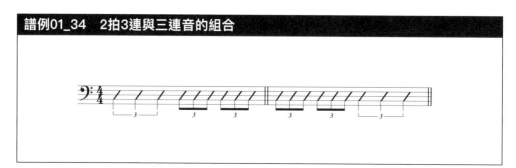

再來是三連音中加入連結線的模式。

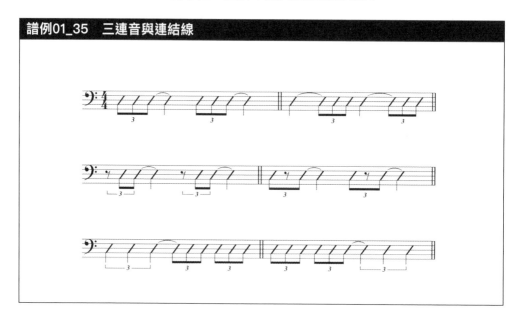

三連音也可以有很多種模式。若看到其他模式時，請記得記下來。那麼，接下來是實際在節奏模進中加入音程的作業。一開始使用不加休止符只以三連音填入的單純形式，音樂類型也是以三連音的節奏製造拖曳感。

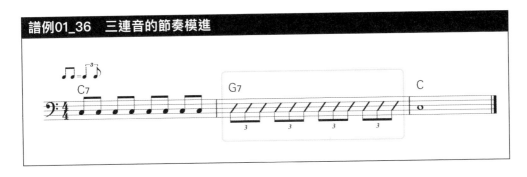

譜例01_36　三連音的節奏模進

加入三連音的音程模進，最好是把模式的組合妥善區分成三個部分會比較容易使用。例如3音組合就與節奏非常合拍。**譜例01_37**為使用G米索利地安調式的例子。

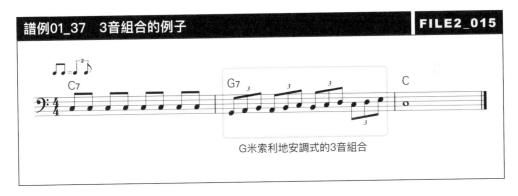

譜例01_37　3音組合的例子　　　　　　　　**FILE2_015**

G米索利地安調式的3音組合

接下來說明大調五聲音階的3音組合，請見**譜例01_38**。

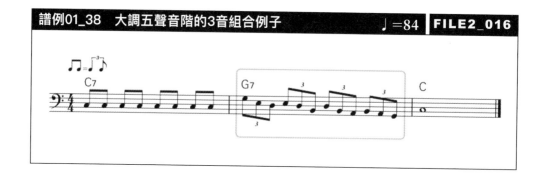

譜例01_38　大調五聲音階的3音組合例子　♩=84　**FILE2_016**

譜例01_39為和弦進行中加入Dm7與G7，使用分解和弦的例子。以各自的和弦，依照八度音→降七度音→五音→根音→五音的順序彈奏。

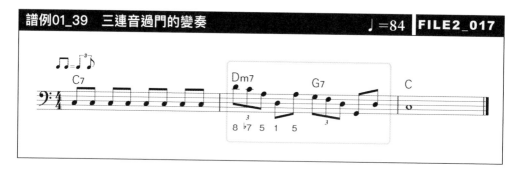

譜例01_39　三連音過門的變奏　♩=84　**FILE2_017**

譜例01_40為使用半音趨近的例子。以上下的順序包夾目標的形式。

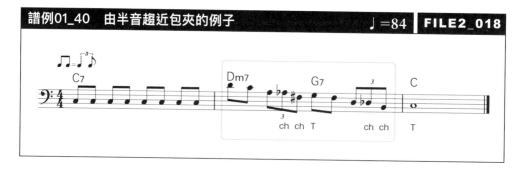

譜例01_40　由半音趨近包夾的例子　♩=84　**FILE2_018**

PART1出現過的模進音型

　　到此為止已經介紹了以8分音符、16分音符、三連音為基礎的模進音型的創作方法。接下來要來說明PART1介紹到的貝斯手過門，其模進音型是怎麼樣的形式。

★Roscoe Beck（P008）

　　連續三連音與4音上行組合的結合。

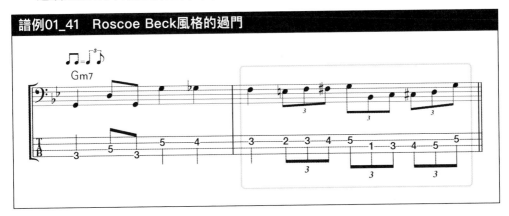

★Erving Charles Jr.（P010）

　　反覆三連音與4分音符的組合，音程的形式在第1小節與第2小節也幾乎是以相同的形式來彈奏。

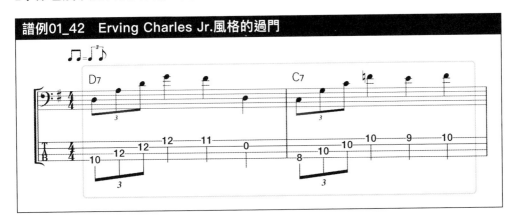

★Willie Dixon（P013①）

　　相對於4分音符的低音旋律，過門部分為8分音符的連續彈奏。而且在D7和弦上只使用根音的1個音。只靠節奏、幾乎沒有音程變化，可以說是最單純的模進音型，但仍然充分發揮了過門的功用。

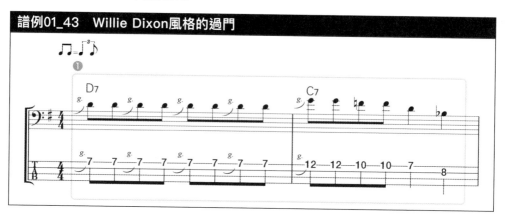

譜例01_43　Willie Dixon風格的過門

★Donald "Duck" Dunn（P014）

　　連續三連音與4分音符的組合，且反覆其音程的模式。

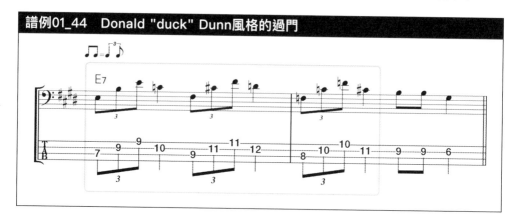

譜例01_44　Donald "duck" Dunn風格的過門

★Tommy Shannon（P018）

　　三連音的部分巧妙使用了半音趨近，形成反覆相同音程的模式。

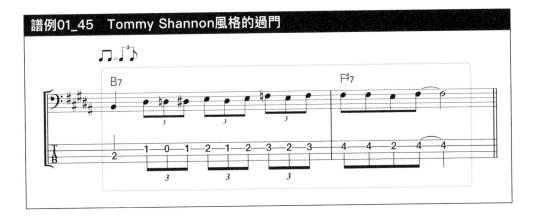

★George Porter Jr.（P029①）

將16分→8分→16分音符的模式反覆4次。

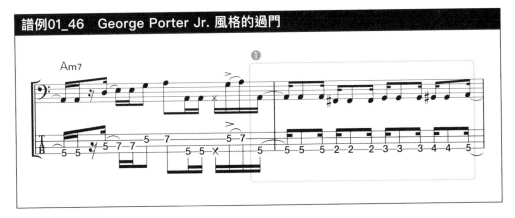

★Jimmy Blanton（P037①）

下行樂句為3度音程的模進。

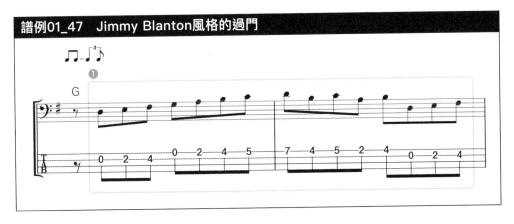

★Will Lee(P063②)

　　與第29頁的小喬治‧波特(George Porter Jr.)完全相同的節奏模式。音程為八度音的形式。

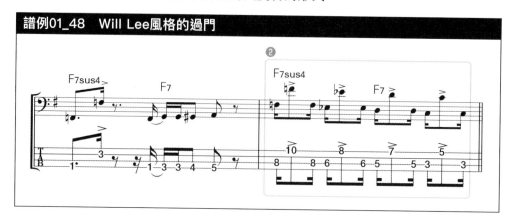

譜例01_48　Will Lee風格的過門

★Tal Wilkenfeld(P069②)

　　由32分與16分音符所組成的節奏模進。

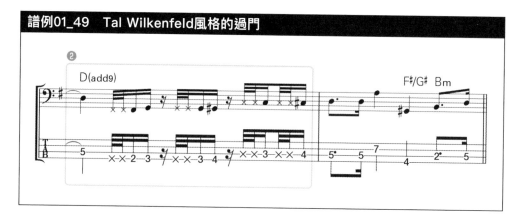

譜例01_49　Tal Wilkenfeld風格的過門

　　其他方面，節奏性的模進音型特別出色的還有，布德西‧柯林斯(Bootsy Collins)(P020)、傑瑞‧杰莫特(Jerry Jemmott)(P016)、貝拿爾‧愛德華(Bernard Edwards)(P023②)、鮑比‧沃森(Bobby Watson)(P033②)、威汀‧懷特(Verdine White)(P035①)、史考特‧拉法羅(Scott LaFaro)(P045①②)、李察‧波納(Richard Bona)(P055②)、尼爾‧莫瑞(Neil Murray)(P086)、納森‧伊斯特(Nathan East)(P099①)等，也要一併聆聽分析看看。

使用和弦進行的練習

以實際的歌曲來練習在和弦進行上加入過門。首先為8拍子（8 Beat）的12小節藍調進行（**譜例01_50**）。

我們來思考一下在這個進行中有哪些地方適合加入過門。例如，加在譜例中的ⓐ，第4與第8小節的段落部分，還有和弦轉換的地方。另外，ⓑ是加入和弦進行當中，這種手法可以帶來很強烈的印象。ⓒ為再次回到曲子開頭的部分。請試著在各個地方創作自己的過門。嘗試各式各樣的調也很重要。

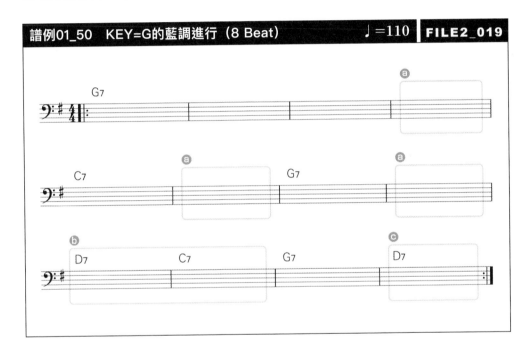

接下來挑戰看看拖曳藍調（**譜例01_51**）。雖然與譜例01_50的進行相同，但調（key）改成A調。想想看ⓐⓑⓒ分別適合放入什麼樣的過門。

節奏為拖曳（shuffle）的關係，可以多加利用三連音來創作過門。

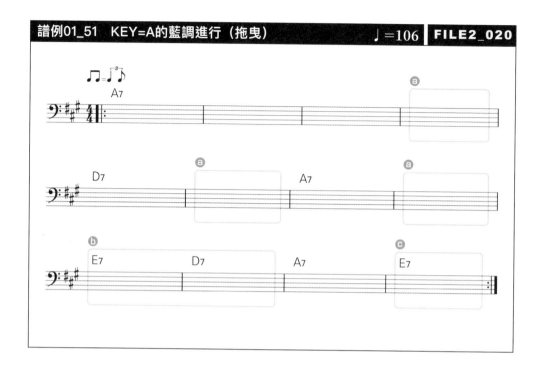

譜例01_51　KEY=A的藍調進行（拖曳）　♩＝106　FILE2_020

譜例01_52為16拍子（16 Beat）的放克類型。可以放入過門的地方首先有ⓐ，這裡是段落的部分。ⓑ為和弦行進的氛圍即將改變之前。ⓒ為和弦行進中時。然後ⓓ為回到曲子開頭的地方。由此可見，很多地方都可能有過門，但也要考慮到曲子與低音旋律的平衡、及過門的效果。建議錄下演奏的內容，並客觀地聆聽看看。

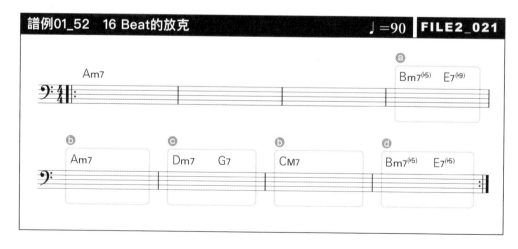

譜例01_52　16 Beat的放克　♩＝90　FILE2_021

02導入重音奏法

重音奏法

　　重音奏法是指2個音或3個音同時發聲的演奏方法,分別稱為雙音奏法與三音奏法。貝斯通常只發出單音,因此過門時若同時發出2個音或3個音,便能產生相當的衝擊性。

　　首先是2個音的雙音奏法的思考方式。

★三音(十音)

　　三音分成大三度音與小三度音,貝斯經常使用的組合是低音側1個八度音上的三音,也就是有大十度音與小十度音(**譜例02_01**)。

　　之所以發出八度以上的音,是因為像貝斯這種低音樂器,只間隔2個音會與三音太過相近,因此隔開比較能發出好的聲響(非低音時就沒有這個問題)。

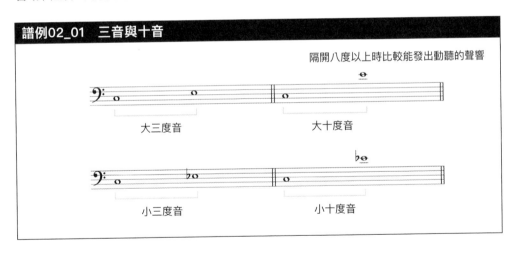

譜例02_01　三音與十音

隔開八度以上時比較能發出動聽的聲響

大三度音　　　　　大十度音

小三度音　　　　　小十度音

　　譜例02_02為使用大十度音的例子。低音側的動線為根音→升九度音→九音→降九度音→根音,然後是與其對應最高音的大三度音(大十度音)→五音→升十一度音→四音→大三度音的連續行進方式。這是以七和弦的引伸音,與和弦內音

（四音為音階的音）完美組合所形成的低音旋律。另外，這裡將第1小節第3拍的E♭音稱為C7和弦的升九度音，其實應該是異名同音的D♯音，但最高的G音的音程要維持在大十度音，因而標記成E♭音。

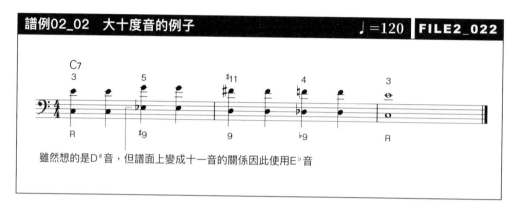

譜例02_02　大十度音的例子　♩＝120　FILE2_022

雖然想的是D♯音，但譜面上變成十一音的關係因此使用E♭音

接著來看從根音開始下降的類型（**譜例02_03**）。這裡也是引伸音與和弦內音（大六度音為音階的音）的完美結合，可以看出低音旋律的行進樣態。第2小節最後的最高音C♯音，之所以稱為降九度音和方才的原因相同，本來也應該標記成D♭音，為了維持大十度音的音程，所以標記成C♯音。

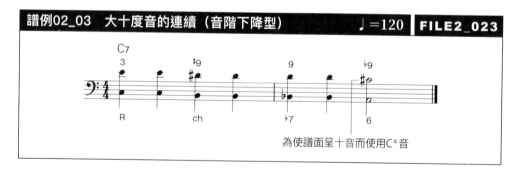

譜例02_03　大十度音的連續（音階下降型）　♩＝120　FILE2_023

為使譜面呈十音而使用C♯音

如果把這種十音的雙音奏法應用到藍調進行中，便會像**譜例02_04**這樣（音源比1小節稍多，到F結束）。

★樂句中的十音

　　順便來看一下十音的其他使用方法。**譜例02_05**中使用十音的地方是第2小節，在之前的FM7和弦的第4拍，形成從下朝向G7和弦的大十度音行進的形式。音為FM7和弦的大三度音與四音，但也可以稱為雙半音趨近的行進。

譜例02_05　朝向十音的音　　♩=120　**FILE2_025**

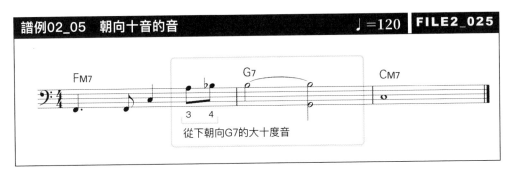

　　譜例02_06為相同的和弦進行，從上朝向G7和弦的大十度音下降的類型。

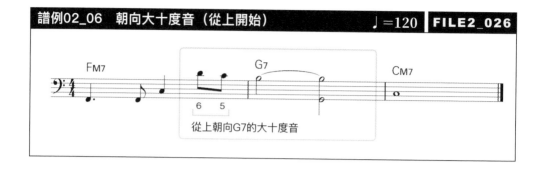

譜例02_07為和弦類型變成小調型的例子。在Fm7和弦的小三度音→半音趨近的進行之下，從下朝向Gm7和弦的小十度音。同時也思考看看下降的形式。

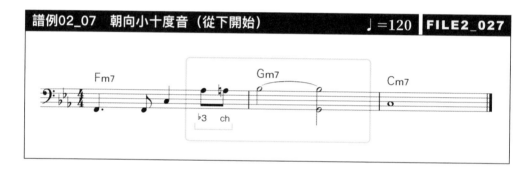

接下來為1個和弦中與樂句組合的例子。短樂句的解決音使用了大十度音的雙音奏法。

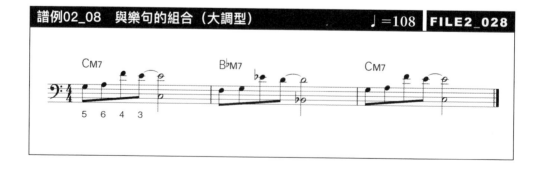

小調型為**譜例02_09**。

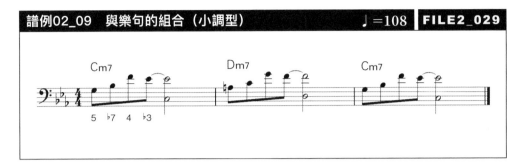

譜例02_09　與樂句的組合（小調型）　♩＝108　FILE2_029

試試看其他的和弦類型,或將自己構思的樂句想法加入十音的雙音奏法也可以。

★四音與五音

四音與五音的情況和三音差不多,音域沒有超過一個八度音以上,也不太會形成混濁的聲響,但有時候會使用偏離音域,還是要記下來。請實際用耳朵確認(**譜例02_10**)。另外,無大調或小調型的四音與五音,在本書中不標記成完全四度(perfect 4th)、完全五度(perfect 5th),這裡簡單稱為四音與五音,還請留意。還有,也不會出現十二音的稱呼或標記,而是稱為五音。請見樂譜上的標記便可以明白,例如五音指的是八度音上的五音等。

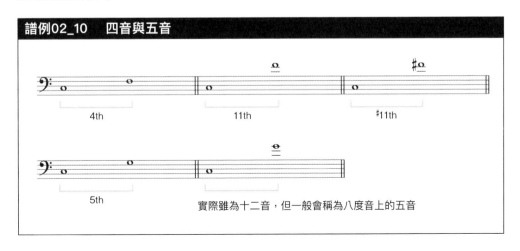

譜例02_10　四音與五音

4th　　11th　　♯11th

5th　　實際雖為十二音,但一般會稱為八度音上的五音

譜例02_11為使用十一音（四音）的例子。十一音為往大十度音（大三度音）解決的雙音奏法。四音不是和弦內音的關係，而以往三音移動來獲得安定。請實際聽音源確認一下。

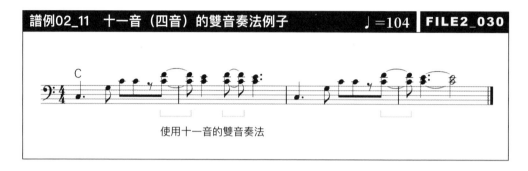

使用十一音的雙音奏法

　　雖然可能偏離過門的範圍，爵士的話會在結束時發出升十一度音的音。

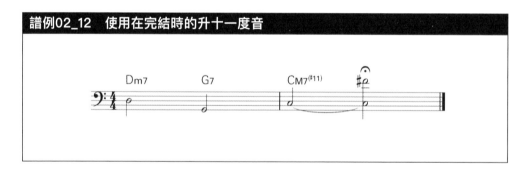

　　吉他伴奏有時候會使用根音與五音的「強力和弦」。不包含會影響和弦性格的三音與七音，因為可以產生不混濁且力道強勁的聲音，所以經常用於大音量的搖滾樂等。貝斯可以利用不分類型的雙音奏法。**譜例02_13**就是其例，在巴薩諾瓦（Bossa Nova）的節奏之上使用根音與五音的重音奏法。請實際聆聽音源。

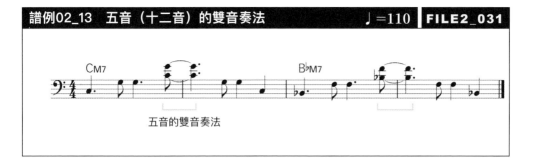

譜例02_13　五音（十二音）的雙音奏法　　♩=110　FILE2_031

五音的雙音奏法

譜例02_14為再加入十音與十一音使之樂句化的例子。

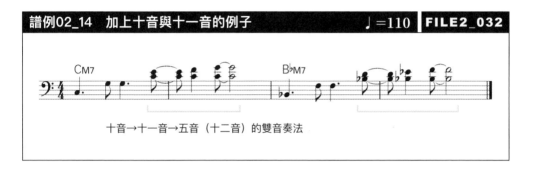

譜例02_14　加上十音與十一音的例子　　♩=110　FILE2_032

十音→十一音→五音（十二音）的雙音奏法

　　若還有想到什麼五音的雙音奏法，也請彈奏看看並且記錄
下來。

★六音與七音

　　六音分為大六度音與小六度音。若是八度音之上的數字
時，大調時通常都稱為十三音。小六度音則稱為降十三度音。

　　然後是七音，若在高八度時，很少會稱十四音。大調與小調
分別是一個八度音以上的大七度音與小七度音。另外，小七度
音大多稱降七度音（本書會依據狀況分別使用）。

　　譜例02_15整合了六音與七音。

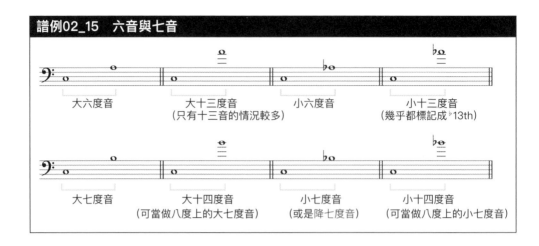

譜例02_15　六音與七音

大六度音　　　大十三度音　　　小六度音　　　小十三度音
　　　　　　（只有十三音的情況較多）　　　　　（幾乎都標記成♭13th）

大七度音　　　大十四度音　　　小七度音　　　小十四度音
　　　　　　（可當做八度上的大七度音）（或是降七度音）（可當做八度上的小七度音）

　　　　　譜例02_16為使用大六度音（十三音）與小七度音的例子。
小調和弦時使用大六度音，因此可以稱做多里安調式的聲音。

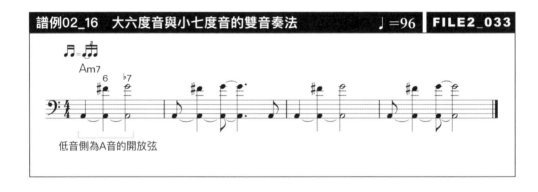

譜例02_16　大六度音與小七度音的雙音奏法　♩=96　FILE2_033

Am7

低音側為A音的開放弦

　　　　　譜例02_17為使用大六度音與大七度音的例子。低音側使
用A音的開放弦。

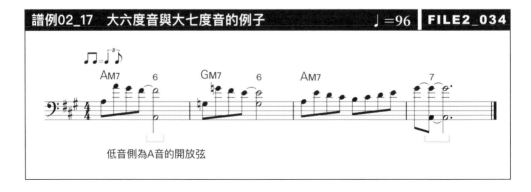

譜例02_17　大六度音與大七度音的例子　♩=96　FILE2_034

AM7　　　　GM7　　　　AM7

低音側為A音的開放弦

三音奏法

接下來跟各位介紹3個音的重音奏法（三音奏法）。常使用三音奏法的構成，例如從低音側開始以根音、七音、三音（十音）向上疊的類型（**譜例02_18**）。以最能夠表現和弦特性的2個音，然後加上低音的根音所組成的形式。

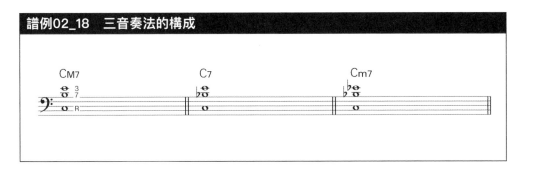

譜例02_18　三音奏法的構成

譜例02_19是與樂句組合的三音奏法例子。低音側出現E音與A音，不過都是使用開放弦。

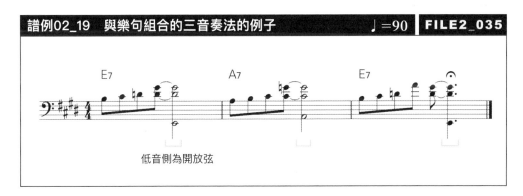

譜例02_19　與樂句組合的三音奏法的例子　♩=90　FILE2_035

低音側為開放弦

其他的三音奏法的構成還有什麼樣的可能，最好也彈奏看看，確認一下聲響。

譜例02_20為C大調系的和弦之中可能的類型。

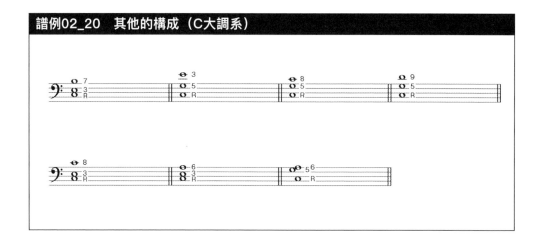

譜例02_20　其他的構成（C大調系）

做為選項之一，我們來想想看屬七和弦類中含有引伸音的類型（**譜例02_21**）。和弦配置有各式各樣的形式，請同時考慮運指方便性與聲響，把想法寫下來。

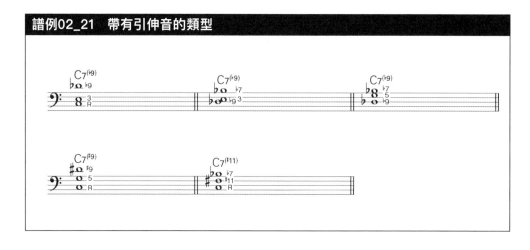

譜例02_21　帶有引伸音的類型

譜例02_22為各式各樣的三音奏法。第3小節的低音側A音使用開放弦。請逐一試試各種和弦類型與組合，並實際應用到歌曲中。

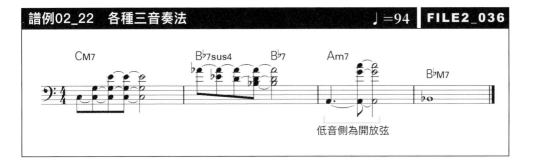

譜例02_22　各種三音奏法　　　　　　　　　♩=94　**FILE2_036**

低音側為開放弦

PART1出現過的重音奏法

我們已經知道2個音的雙音奏法，以及3個音的三音奏法的創作方式了。接著來看PART1介紹到的貝斯手，彈奏什麼樣的重音奏法。

★Erving Charles Jr.（P011①）

維持大十度音的雙音奏法形式，並往上行的低音旋律。

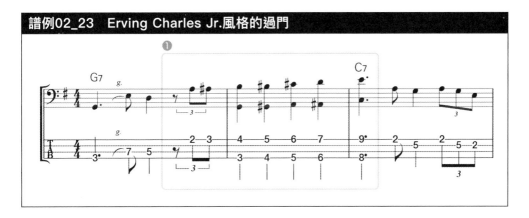

譜例02_23　Erving Charles Jr.風格的過門

★Ray Brown（P038）

Am7和弦的低音為開放弦的A音，高音側發出大六度音與小七度音。

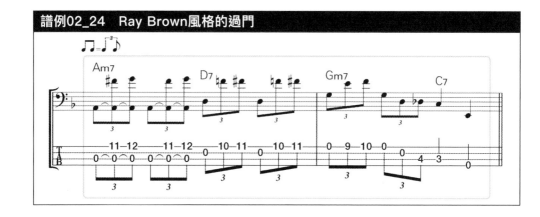

譜例02_24　Ray Brown風格的過門

★Scott LaFaro（P044）

只有根音與五音的單純過門。

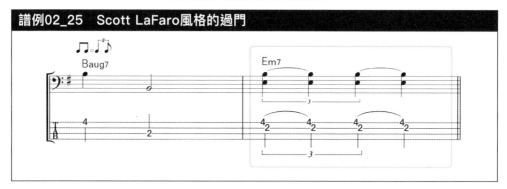

譜例02_25　Scott LaFaro風格的過門

★Christian McBride（P047②）

D7和弦上以低音側的九音，與高音側降十三度音往上偏離半音，變化成升九度音與大六度音的形式。請仔細確認其聲響。

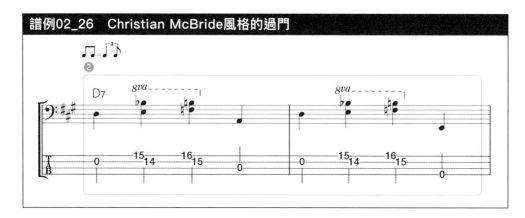

譜例02_26　Christian McBride風格的過門

★Alex Al（P052）

　　三音奏法。從低音側開始依序彈奏E7⁽♭9⁾和弦的根音、
降七度音、大三度音，使用最能表現和弦性質的音。

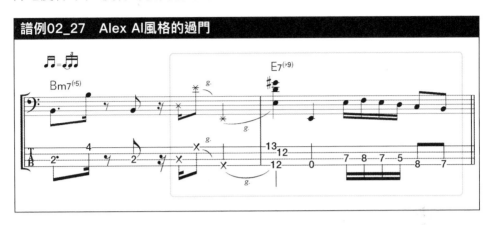

譜例02_27　Alex Al風格的過門

★Will Lee（P062）

　　在E7和弦上發出降七度音與大三度音的雙音奏法。靈
感來自於查克・瑞尼（Chuck Rainey）在史提利丹（Steely
Dan）的專輯中彈奏過的名樂句。拿掉譜例02_27的亞歷克
斯・阿爾（Alex Al）風格的根音，就形成同樣的形式。

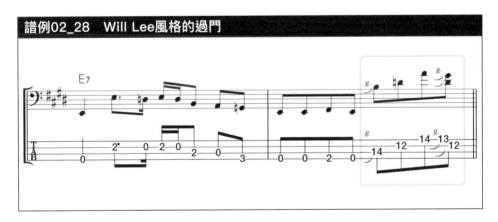

譜例02_28　Will Lee風格的過門

★Jaco Pastorius（P066）

　　三音奏法。以低音側的B♭7開始，形成升十一度音、大
六度音、升九度音的構成且包含引伸音，帶有強烈緊張感
的聲響。

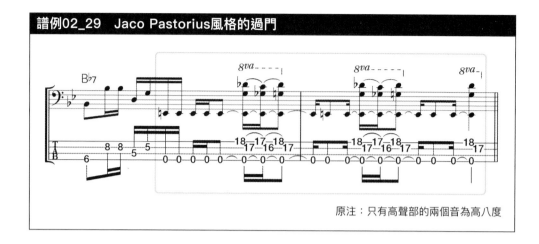

原注：只有高聲部的兩個音為高八度

其他的重音奏法還有威汀‧懷特（Verdine White）（P035②）、瑞德‧米契爾（Red Mitchell）（P048）、奧斯卡‧比提福特（Oscar Pettiford）（P051①）、史丹利‧克拉克（Stanley Clarke）（P57①）、皮諾‧巴拉迪諾（Pino Palladino）（P088、P089）、比利‧席恩（Billy Sheehan）（P091②）、查克‧瑞尼（Chuck Rainey）（P109①）等，請一併確認並活用在自己的演奏中。

使用和弦進行的練習

以實際的歌曲來練習在和弦進行上加入重音奏法。
首先，利用前面的模進音型所使用的形式。

P155　　譜例01_50　　8 Beat的藍調進行
P156　　譜例01_51　　拖曳（Shuffle）的藍調進行
P156　　譜例01_52　　16 Beat的放克

接下來，**譜例02_30**為巴薩諾瓦（Bossa Nova）風格的標準和弦進行歌曲。根音為A與E、D等地方，請試試看低音側使用開放弦，其他部分則加入自己的想法。

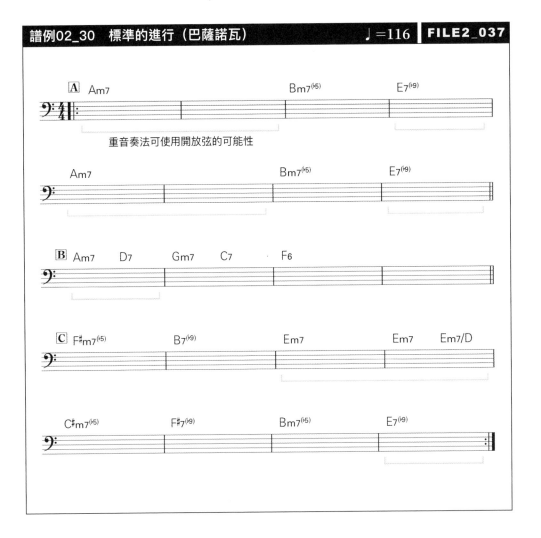

重音奏法可使用開放弦的可能性

03 活用五聲音階

五聲音階適合使用在過門

　　五聲音階由5個音所構成，是日本人會感到懷念的音階。由於只有5個音的關係，長樂句時會有點難唱，相反的，很適合放在過門等較短的地方。還可以利用模進音型做出令人印象深刻的樂句，接下來會依序介紹給各位。

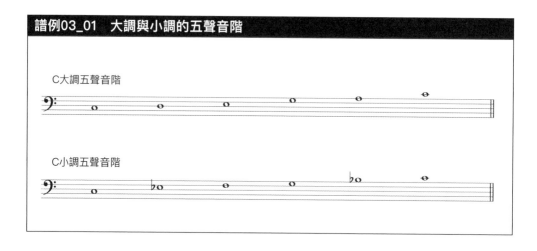

譜例03_01　大調與小調的五聲音階

C大調五聲音階

C小調五聲音階

　　譜例03_02為A大調五聲音階單純向上或向下行進的模式。只有這樣就已經是很醒目的樂句。

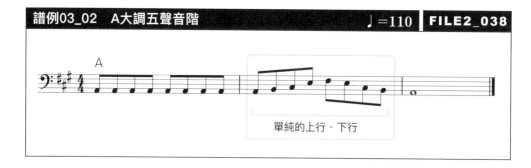

譜例03_02　A大調五聲音階　　♩=110　FILE2_038

單純的上行、下行

接著是小調五聲音階的例子。

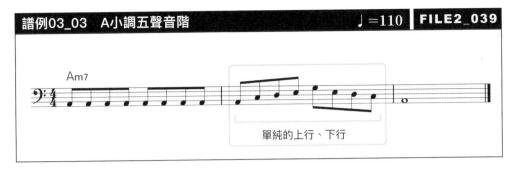

另外一個例子是加入模進音型。**譜例03_04**為加入3音組合的向下行進模式。

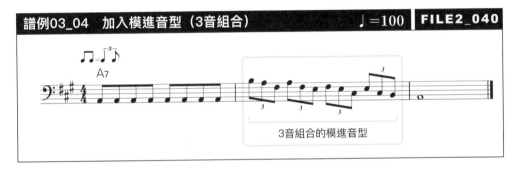

譜例03_05為加入4音組合的模進音型例子。

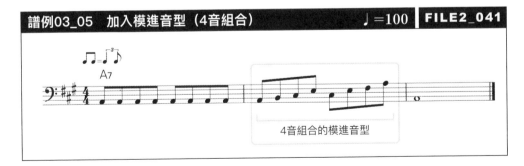

可以思考看看其他的模進音型，對創作時在樂句想法上會有幫助。舉例來說，音程下降後再次回來，就形成連續V字形狀的樂句。

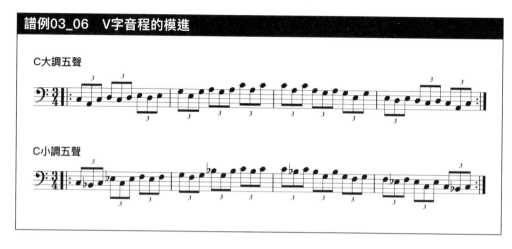

譜例03_06　V字音程的模進

C大調五聲

C小調五聲

譜例03_07與譜例03_06正好相反，是音程上升再回來的模進音型。這裡雖然只使用音階音將V字樂句化，不過做為選項之一，也請試試看音階音→半音趨近→音階音的半音形式。

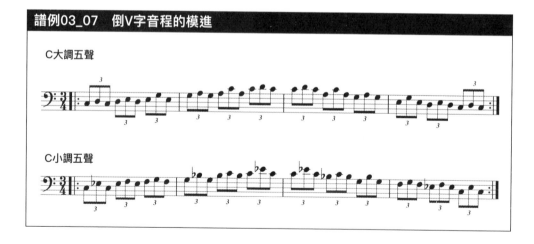

譜例03_07　倒V字音程的模進

C大調五聲

C小調五聲

接下來是組合兩種不同模進音型的例子，請見**譜例03_08**。

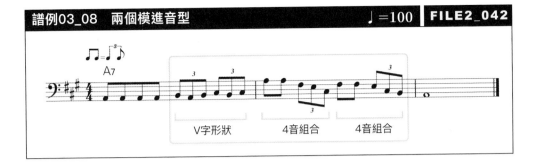

屬七和弦上使用小調五聲音階

在C7和弦上使用五聲音階時，第一個都會想到大調的五聲音階。

但是，假設加入有引伸音的C7和弦的升九度音，小調五聲音階的音也不會偏掉。

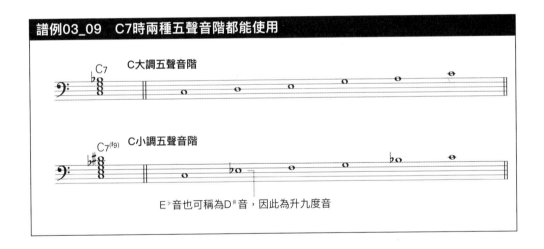

譜例03_09　C7時兩種五聲音階都能使用

在屬七和弦上使用小調五聲音階，很容易聯想到藍調吉他手的獨奏，但也會出現在貝斯的過門，不妨靈活使用它。**譜例03_10**為G7和弦上使用大調與小調的五聲音階，請聽聽看聲音有什麼不同。

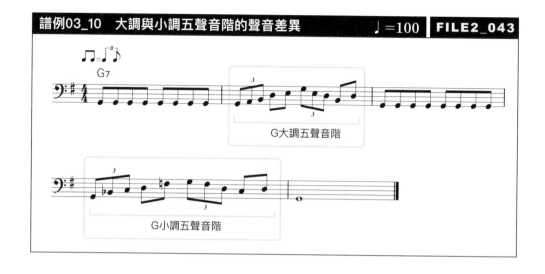

譜例03_10　大調與小調五聲音階的聲音差異　♩＝100　**FILE2_043**

G大調五聲音階

G小調五聲音階

使用藍調音階

在小調五聲音階中加入降五度音的構成，就稱為藍調音階（**譜例03_11**）。由降五度音產生出獨特的藍調氛圍音階。

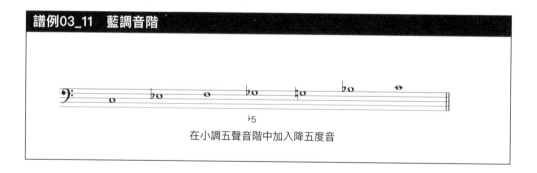

譜例03_11　藍調音階

♭5

在小調五聲音階中加入降五度音

在可使用小調五聲音階的地方也可以替換成藍調音階。

譜例03_12為Dm7和弦上的實際例子，請確認一下藍調感的聲音。

另外，降五度音就算以單音、並且拉長也不會有效果。藉由前後的音組合，使目標音凸出為其重點。練習時也要留意音的行進方式。

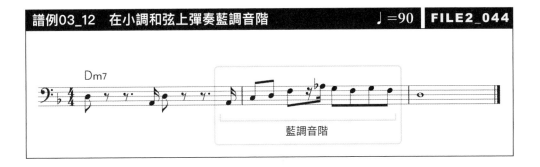

譜例03_12　在小調和弦上彈奏藍調音階　　♩=90　**FILE2_044**

藍調音階

　　接下來是，在D7和弦上也能使用的藍調音階。在屬七和弦中，升九度音與降五度音會發出怎麼樣的聲響，請仔細聆聽確認。

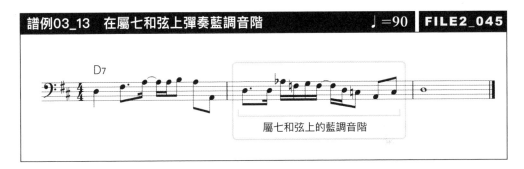

譜例03_13　在屬七和弦上彈奏藍調音階　　♩=90　**FILE2_045**

屬七和弦上的藍調音階

　　請從平常聽的音樂中，找出使用五聲音階與藍調音階的段落。將「使用怎麼樣的節奏？形成怎麼樣的樂句？」等，值得參考的點子都記錄下來，對過門的創作會有幫助。

PART1出現過的五聲音階 / 藍調音階

　　PART1介紹到的貝斯手，又是如何使用五聲音階與藍調音階呢？我們來實際看一下。

★Donald "Duck" Dunn（P015②）

使用Bᵇ大調五聲的過門。這個過門是將史提夫·汪達（Stevie Wonder）的〈I was made to love her〉導奏部分當做動機的樂句。這首樂曲很有趣，請實際找出來聽聽看。另外，彈奏這首曲子的是卡羅爾·凱伊（Carol Kaye）（P104）。

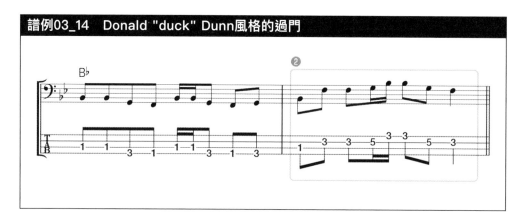

譜例03_14　Donald "duck" Dunn風格的過門

★Paul Jackson（P025①）

以16分音符構成的小調音階。利用搥弦與悶音做出帶有速度感的過門。①與第24頁的過門相同。

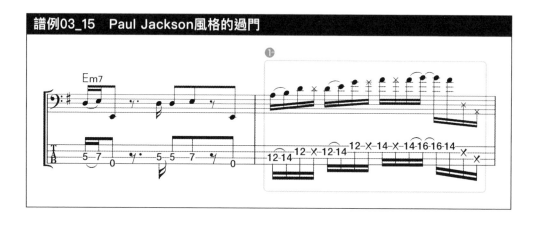

譜例03_15　Paul Jackson風格的過門

★Ron Carter（P041①）

有使用藍調音階，請特別確認一下。可以很清楚聽到降五度音的行進。

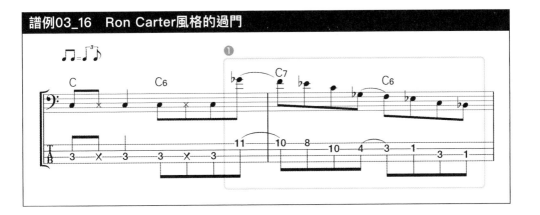

★Oscar Pettiford（P050）

G小調五聲音階在兩個小節中展開。

譜例03_17　Oscar Pettiford 風格的過門

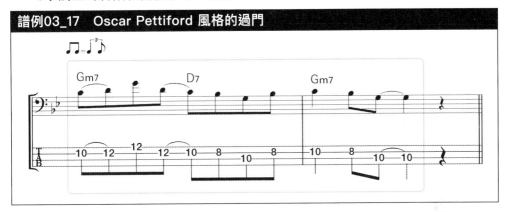

★Abraham Laboriel（P060）

簡單的大調五聲音階的上行樂句。

譜例03_18　Abraham Laboriel 風格的過門

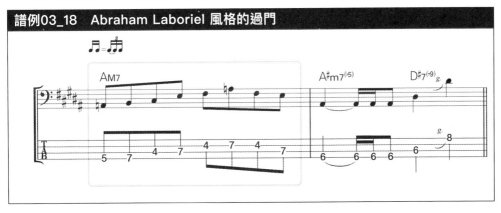

★Tom Hamilton（P085②）

在搖滾與爵士中偶爾可以聽到、使用屬七和弦上的小調五聲音階的過門。

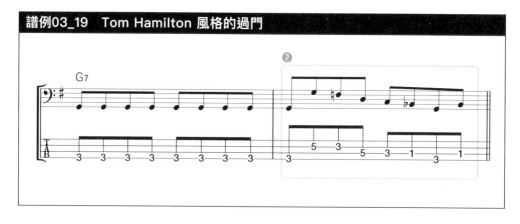

譜例03_19　Tom Hamilton 風格的過門

★Billy Sheehan（P090）

D7和弦上使用藍調音階。

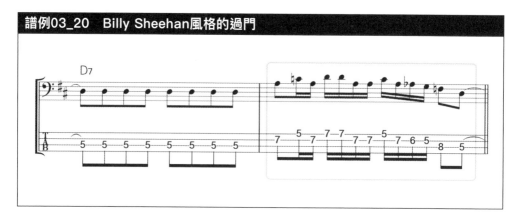

譜例03_20　Billy Sheehan風格的過門

五聲音階的過門例子，還有蜜雪兒・自由鳥（Meshell Ndegeocello）（P027②）、李察・波納（Richard Bona）（P055①）、馬克思・米勒（Marcus Miller）（P065①）、尼爾・莫瑞（Neil Murray）（P087②第1小節）、安東尼・哈蒙（Anthony Harmon）（P101②）、羅伯特・包普維爾（Robert "Pops" Popwell）（P107①②）、利蘭德・史克拉（Leland Sklar）（P111①）等，也請仔細聆聽分析看看。

使用和弦進行的練習

我們以實際的歌曲來練習加入五聲音階或藍調音階的過門。利用前面的模進音型或重音奏法所使用的形式。

P155	譜例01_50	8 Beat的藍調進行
P156	譜例01_51	拖曳（Shuffle）的藍調進行
P156	譜例01_52	16 Beat的放克
P171	譜例02_30	巴薩諾瓦的標準進行

再練習看看加上4拍子（4 Beat）的藍調進行（**譜例03_21**與**譜例03_22**）。特意使用小調五聲音階與藍調音階來練習也很好。

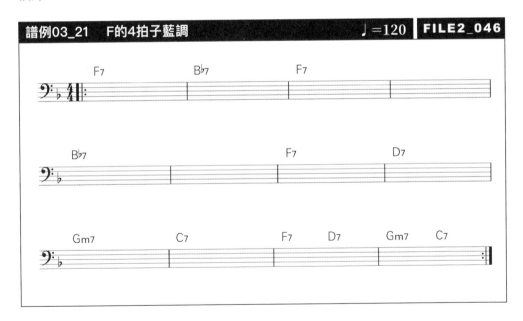

接著來練習Bb調（**譜例03_22**）。

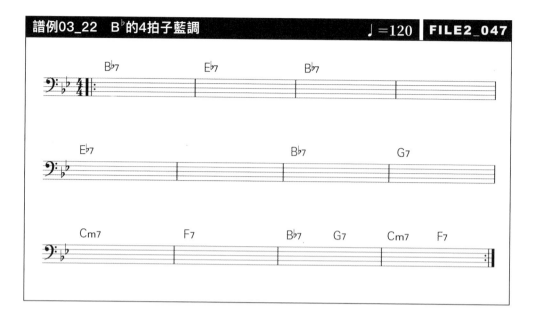

04 其他重要的元素

先行音

至此為止已經說明過分解和弦與半音趨近、重音奏法與音階的行進方式。不過，實際聽到的過門，幾乎都又加入各式各樣的想法。因此，這裡會介紹組成過門的其他要素，希望能成為各位創作過門時的靈感。

譜例04_01為拍子的途中、在8分音符之前，讓和聲（harmony）先行的例子。這種狀態在曲中經常出現，也有以「搶先進入」等方法來表現，因此這樣就稱為先行音（anticipation，或稱搶拍）。具有促使曲子向前推進的效果（向前移動）。

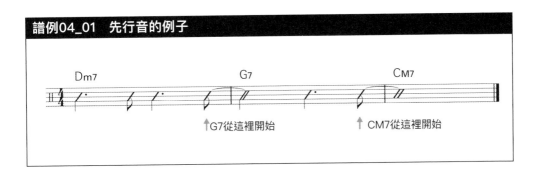

譜例04_01　先行音的例子

先行音不只出現在和聲上，也經常使用於過門樂句中，目的是營造速度或緊張感。接下來是PART1的實際過門例子。

★Jerry Jemmott（P017②）

第2拍最後使用了先行音。（搶先彈奏16分音符）。如果沒有搶先出現，就無法做出有速度感的過門。在同樣的位置上前一小節的低音旋律也採用這種做法。

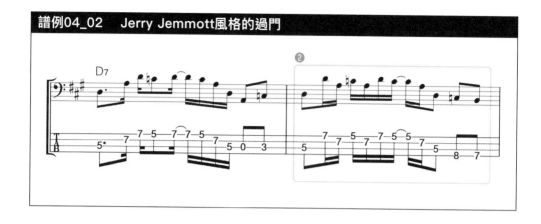

譜例04_02　Jerry Jemmott風格的過門

★Abraham Laboriel（P061①）

第2～4拍的開頭全部為16分音符的先行音，可以強烈感受到向前移動的效果。

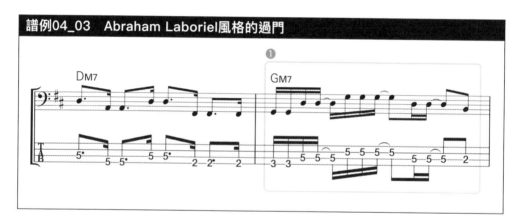

譜例04_03　Abraham Laboriel風格的過門

★Neil Murray（P087①）

往G7和弦的行進方向，搶先彈奏8分音符帶出速度感。在和弦轉變處使用先行音會帶來衝擊性，所以這部分也會牽涉到編曲。

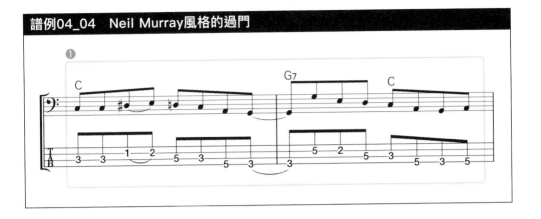

譜例04_04　Neil Murray風格的過門

其他也包含先行音的過門，還有貝拿爾‧愛德華（Bernard Edwards）（P023②）、小喬治‧波特（George Porter Jr.）（P029①）、詹姆士‧賈默森（James Jamerson）（P102）、查克‧瑞尼（Chuck Rainey）（P109①）、利蘭德‧史克拉（Leland Sklar）（P111②）等，也請參考看看。

節奏的密度、變化

過門的構成要素中，節奏的組合方式相當重要，但這裡想來說明密度。舉例來說，從2分音符的緩慢低音旋律，突然變成16分音符，便能增加緊張感。反過來的話，從音數多的狀態開始彈奏長音符值時，便會產生一種解放感。

譜例04_05　思考節奏的密度與變化

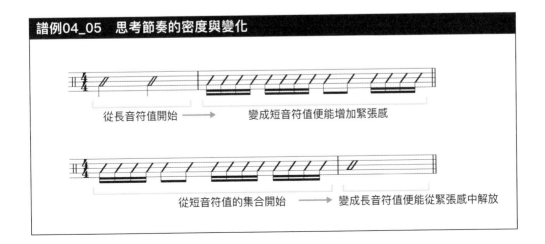

從長音符值開始　→　變成短音符值便能增加緊張感

從短音符值的集合開始　→　變成長音符值便能從緊張感中解放

在短暫的過門中，也可以看到類似這樣的點子。如果做到有意識的控制，就能使樂曲更加有趣。接著來看PART1的實際例子。

★Bobby Watson（P033②）

低音旋律使用長音符值，然後由16分音符一口氣拉升緊張感的過門。以第3、4拍的8分音符稍微緩和的構成。

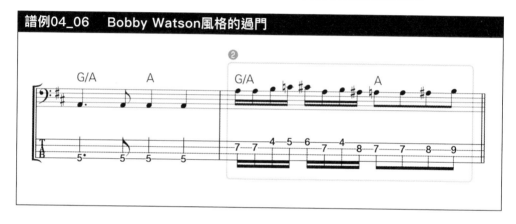

譜例04_06　　Bobby Watson風格的過門

★Red Mitchell（P049②）

連續三連音的過門最後，藉由變成2拍3連來解放緊張感。

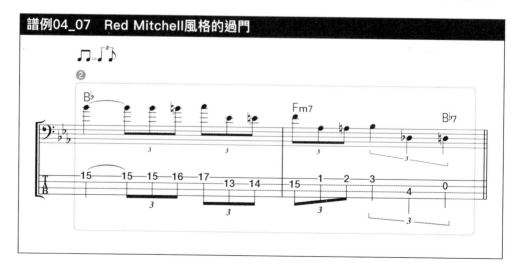

譜例04_07　Red Mitchell風格的過門

★Anthony Jackson（P059①）

　　這是節奏的聲音數影響結構的絕佳例子。低音旋律的部分使用了全音符維持零動態支撐低音部，但在過門時，帶有特徵性的節奏及聲音的變化展現出故事鋪陳。P059②可以觀察出相同的邏輯。

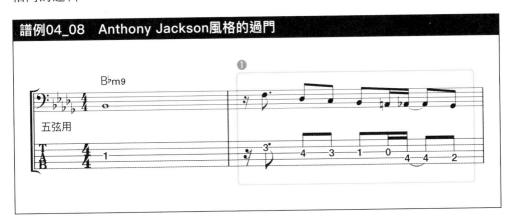

譜例04_08　Anthony Jackson風格的過門

　　其他有節奏變化與低音旋律做對比的構成，還有貝拿爾・愛德華（Bernard Edwards）（P022）、塔爾・威爾肯菲爾德（Tal Wilkenfeld）（P068）、尼克・阿宋森（Nico Assumpção）（P070）、安迪・貢札雷茲（Andy Gonzalez）（P073①②）、亞當・克雷頓（Adam Clayton）（P080）、尼爾・莫瑞（Neil Murray）（P086）、利蘭德・史克拉（Leland Sklar）（P111①②）等，也請一併聆聽分析看看。

音域的對比

　　與低音域的貝斯旋律做對比，在高音域進行過門的方法很常出現。這麼做可以增加緊張度，分段也會更清楚。還有反過來從高音開始一口氣往低音行進的過門。這也可以帶給聽者相當大的衝擊。過門中的最高音的時間點不同，給人的印象也會大幅改變。節奏也是一樣，要同時考慮到音域與音程的構成。

由過門朝向高音域

低音域的貝斯旋律

後半朝向高音的過門

從高音朝向低音的過門

PART1中有以下的實際例子，請參考看看。

★Erving Charles Jr.(P010)

　　從中低音域到高音域、使用到的音域非常廣的過門，節奏為反覆的形式。

譜例04_10　Erving Charles Jr.風格的過門

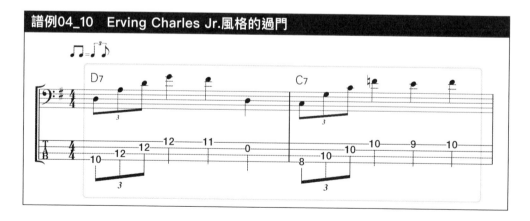

★Paul Jackson（P025①）

E弦開放後，一口氣朝高音行進的過門。

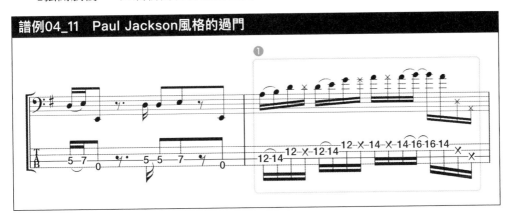

譜例04_11　Paul Jackson風格的過門

★Paul Chambers（P042）

從高音朝低音行進的類型。

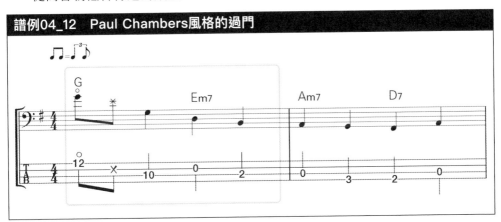

譜例04_12　Paul Chambers風格的過門

其他，音域與音程的構成比較有特色的，還有威利·迪克森
（Willie Dixon）（P013①②）、湯米·香農（Tommy Shannon）
（P019①②）、蜜雪兒·自由鳥（Meshell Ndegeocello）（P026）、
雷·布朗（Ray Brown）（P039②）、克里斯汀·馬克布萊
（Christian McBride）（P047①）、瑞德·米契爾（Red Mitchell）
（P049②）、奧斯卡·比提福特（Oscar Pettiford）（P051②）、馬

克思・米勒（Marcus Miller）（P065②）、尼克・阿宋森（Nico Assumpção）（P070）、納森・伊斯特（Nathan East）（P099①②）、利蘭德・史克拉（Leland Sklar）（P110）等，也請一併聆聽分析看看。

音的裝飾技巧

創作過門時，也要留意以下幾點裝飾聲音的技巧。

①滑弦時的上升與下降
②音的連接，搥弦與勾弦
③悶音
④利用顫音的表現
⑤樂句強弱的位置
⑥泛音

★練習方法

最後是練習時的重點。

①要在有和聲之下練習
②放慢也沒關係，要彈得確實
③錄下練習的內容，並播放出來聽聽看
④有靈感就馬上寫下來

樂器演奏不是一朝一夕就能熟練的技術，投入的時間與勞力愈多，在某種程度上才會反映在演奏當中。只要不放棄持續努力，一定能獲得良好的成果。

本書音檔下載位置

https://reurl.cc/14yld8，或掃QR code

音源製作：
板谷直樹

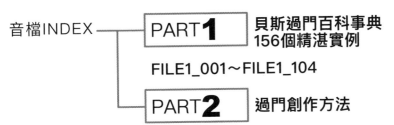

音檔INDEX ── **PART1** 貝斯過門百科事典
156個精湛實例

FILE1_001～FILE1_104

PART2 過門創作方法

FILE2_001～FILE2_047

後記

　　為了完成這本書，我重新聽了大量貝斯手的演奏。雖然本書已經舉很多貝斯手，但還有很多也相當值得參考的，像是大衛·戴森（David Dyson）、哈維·布魯克（Harvey Brooks）、吉米·威廉（Jimmy Williams）、吉米·強森（Jimmy Johnson）、薩爾瓦多·庫埃瓦思（Salvador Cuevas）、Carlitos Del Puerto等。另外，也有很少加入過門但是很厲害的貝斯手，例如弗雷迪·華盛頓（Freddy Washington）與愛絲佩藍薩·斯柏汀（Esperanza Spalding）、史蒂夫·史瓦洛（Steve Swallow）等，請實際聆聽他們的演奏。

　　若還有不清楚的地方，歡迎到官網與我聯繫。若有緣分或許能夠在演奏現場相見。

　　最後，我想藉機感謝擔任本書編輯的山口光一先生，以及協助設計與譜面、參與本書製作的所有工作人員。在此獻上最高的致意。還有由衷感謝購買這本書的讀者。

<div align="right">板谷直樹</div>

國家圖書館出版品預行編目（CIP）資料

圖解貝斯過門 / 板谷直樹著；陳弘偉譯. -- 初版. -- 臺北市：易博士文化, 城邦文化出版：家庭
傳媒城邦分公司發行, 2021.01　面；　公分
譯自：ベースのフィルインを究める本 実例集+作り方解説の 2部構成で、ベースのおかずを
完全制覇! (DVD付)
ISBN 978-986-480-134-3(平裝)

1.貝斯 2.過門 3.奏法

916.6905　　　　　　　　　　　　　　　　　　　　　　　　　　　109020643

DA2017

圖解貝斯過門

原 著 書 名 /	ベースのフィルインを究める本 実例集+作り方解説の2部構成で、ベースのおか ずを完全制覇! (DVD付)
原 出 版 社 /	Rittor Music
作 者 /	板谷直樹
譯 者 /	陳弘偉
選 書 人 /	鄭雁聿
編 輯 /	鄭雁聿
業 務 經 理 /	羅越華
總 編 輯 /	蕭麗媛
視 覺 總 監 /	陳栩椿
發 行 人 /	何飛鵬
出 版 /	易博士文化　城邦文化事業股份有限公司 台北市中山區民生東路二段141號8樓 電話：(02) 2500-7008　傳真：(02) 2502-7676 E-mail: ct_easybooks@hmg.com.tw
發 行 /	英屬蓋曼群島商家庭傳媒股份有限公司城邦分公司 台北市中山區民生東路二段141號11樓 書虫客服服務專線：(02) 2500-7718、2500-7719 服務時間：週一至週五上午09:30-12:00；下午13:30-17:00 24小時傳真服務：(02) 2500-1990、2500-1991 讀者服務信箱：service@readingclub.com.tw 劃撥帳號：19863813　戶名：書虫股份有限公司
香 港 發 行 所 /	城邦（香港）出版集團有限公司 香港灣仔駱克道193號東超商業中心1樓 電話：(852) 2508-6231　傳真：(852) 2578-9337 E-mail: hkcite@biznetvigator.com
馬 新 發 行 所 /	城邦（馬新）出版集團Cite(M) Sdn. Bhd. 41, Jalan Radin Anum, Bandar Baru Sri Petaling, 57000 Kuala Lumpur, Malaysia. 電話：(603) 9057-8822　傳真：(603) 9057-6622 E-mail: cite@cite.com.my
製 版 印 刷 /	卡樂彩色製版印刷有限公司

BASS NO FILL–IN WO KIWAMERU HON JITSUREISHU+TSUKURIKATA KAISETSU NO 2BU
KOUSEI DE BASS NO OKAZU WO KANZEN SEIHA!
Copyright ©2014 NAOKI ITAYA
Originally published in Japan by Rittor Music, Inc.
Traditional Chinese translation rights arranged with Rittor Music, Inc. through AMANN CO., LTD.

■2021年01月12日初版

ISBN 978-986-480-134-3

定價650元　HK $217